集颜真卿书

春联

多宝塔碑

◎鄢建强/编著

江西美术出版社
全国百佳出版单位

目 录

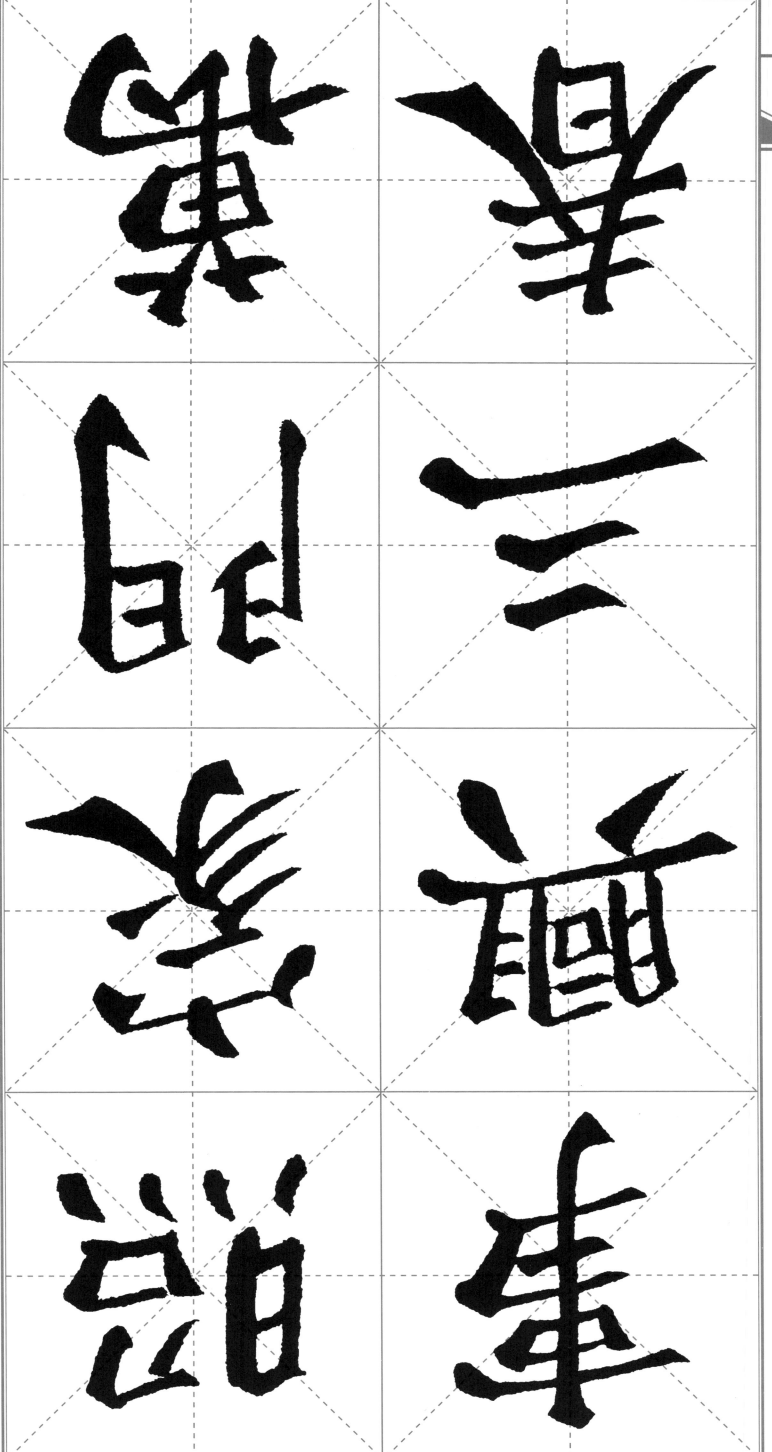

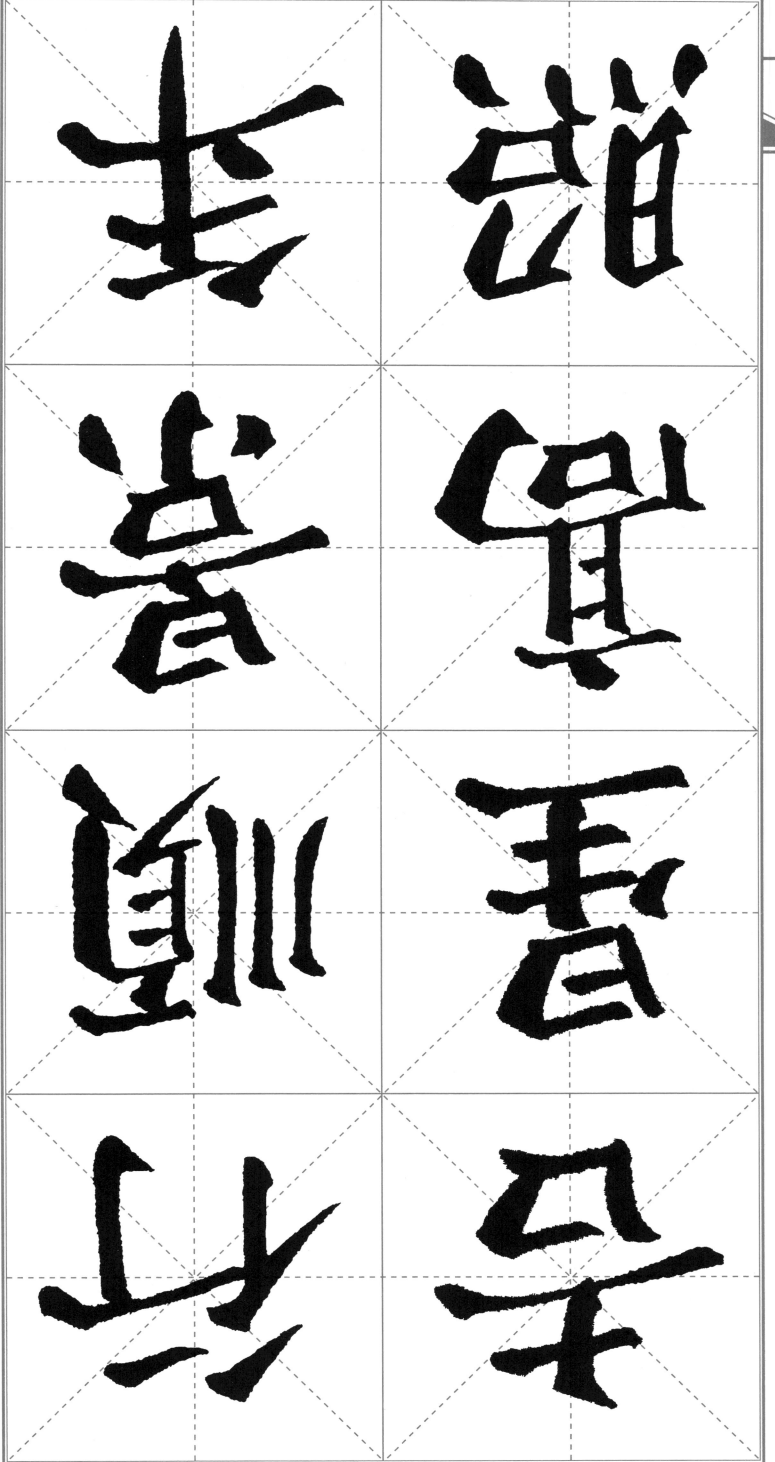

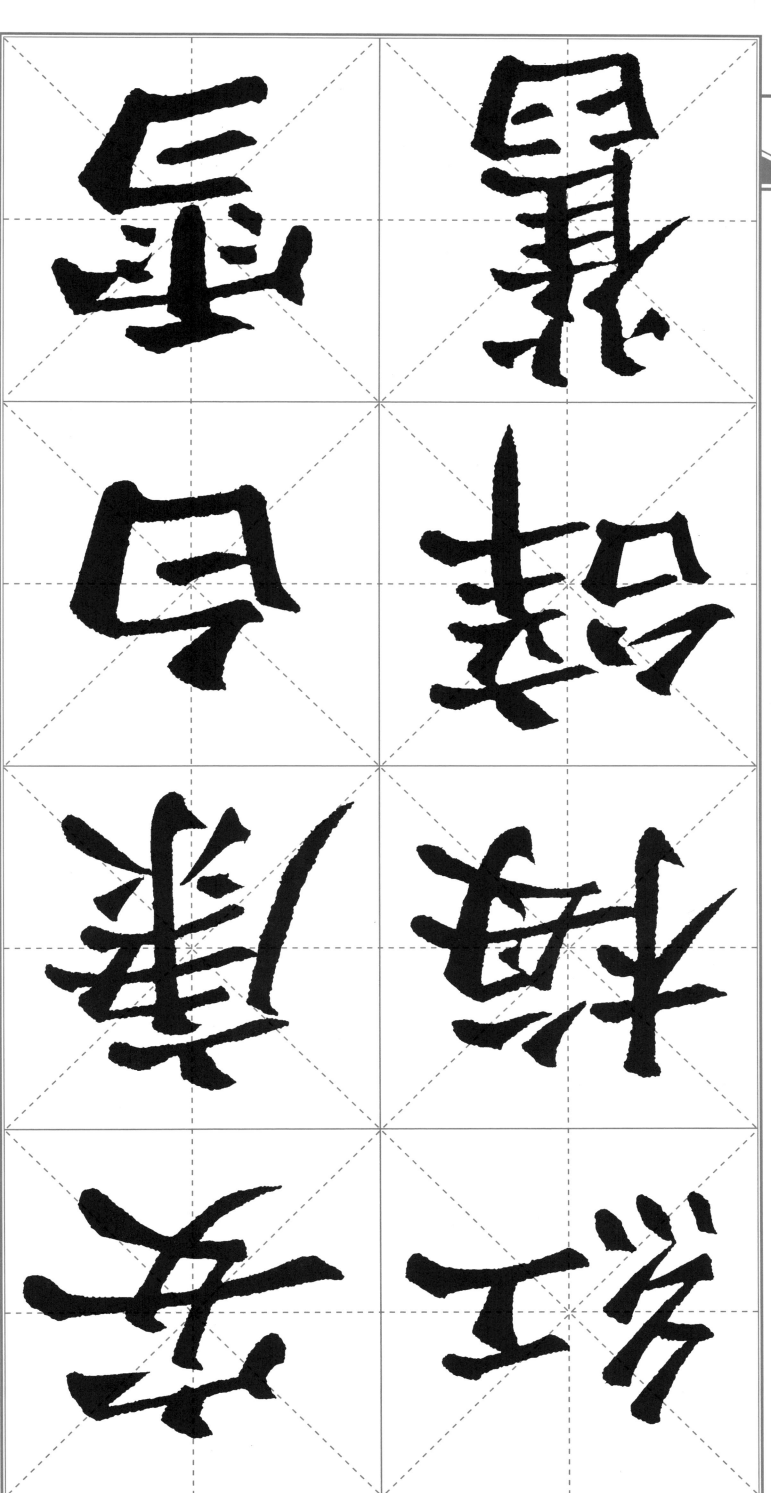

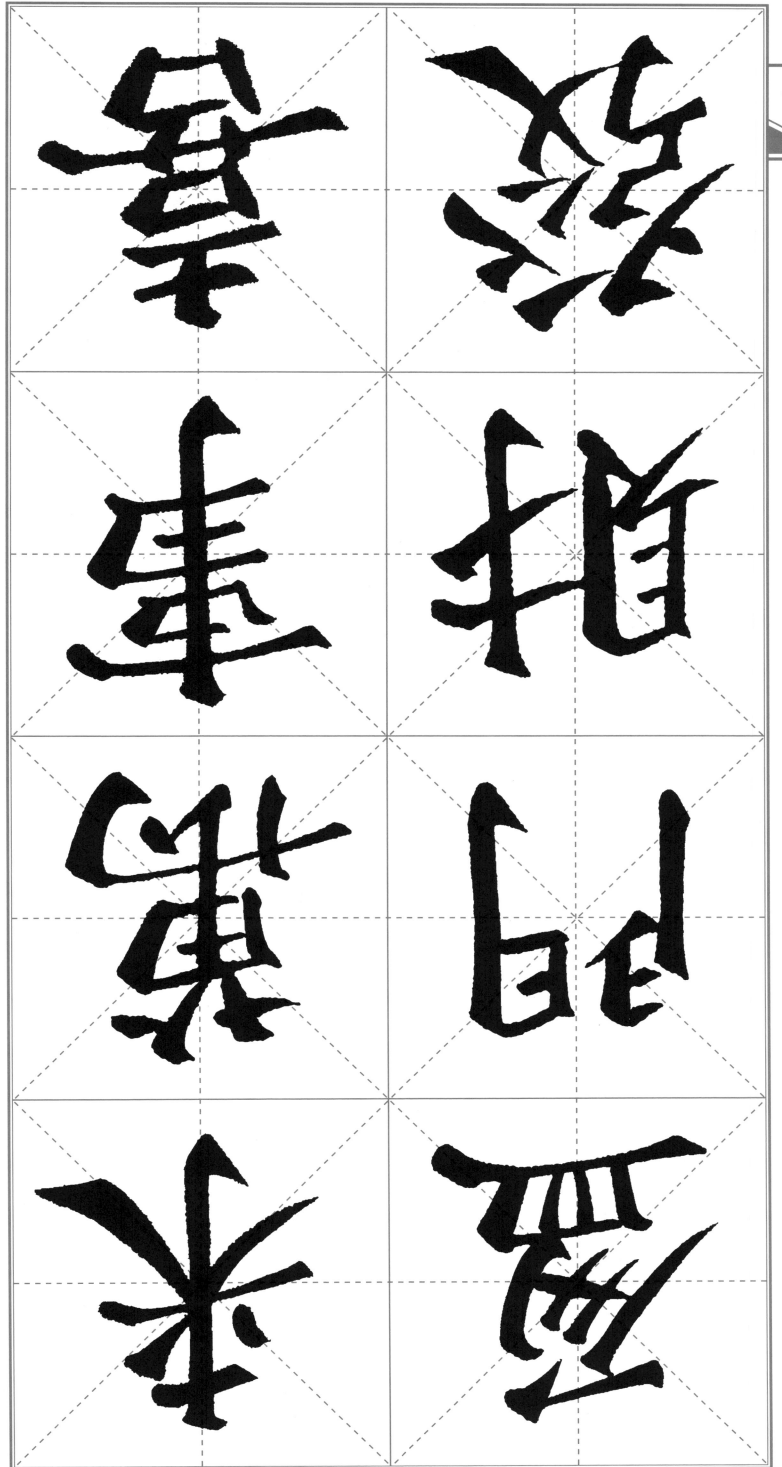

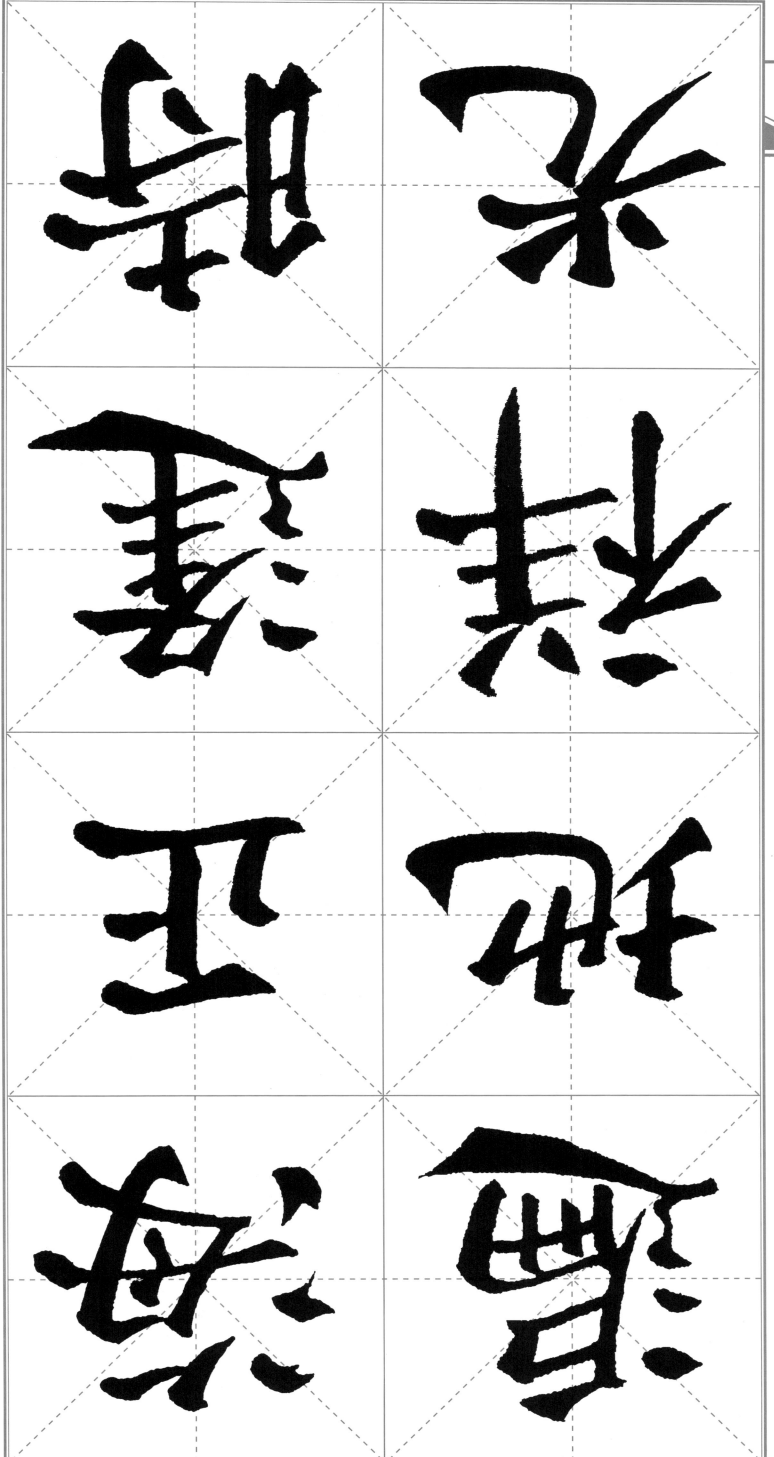

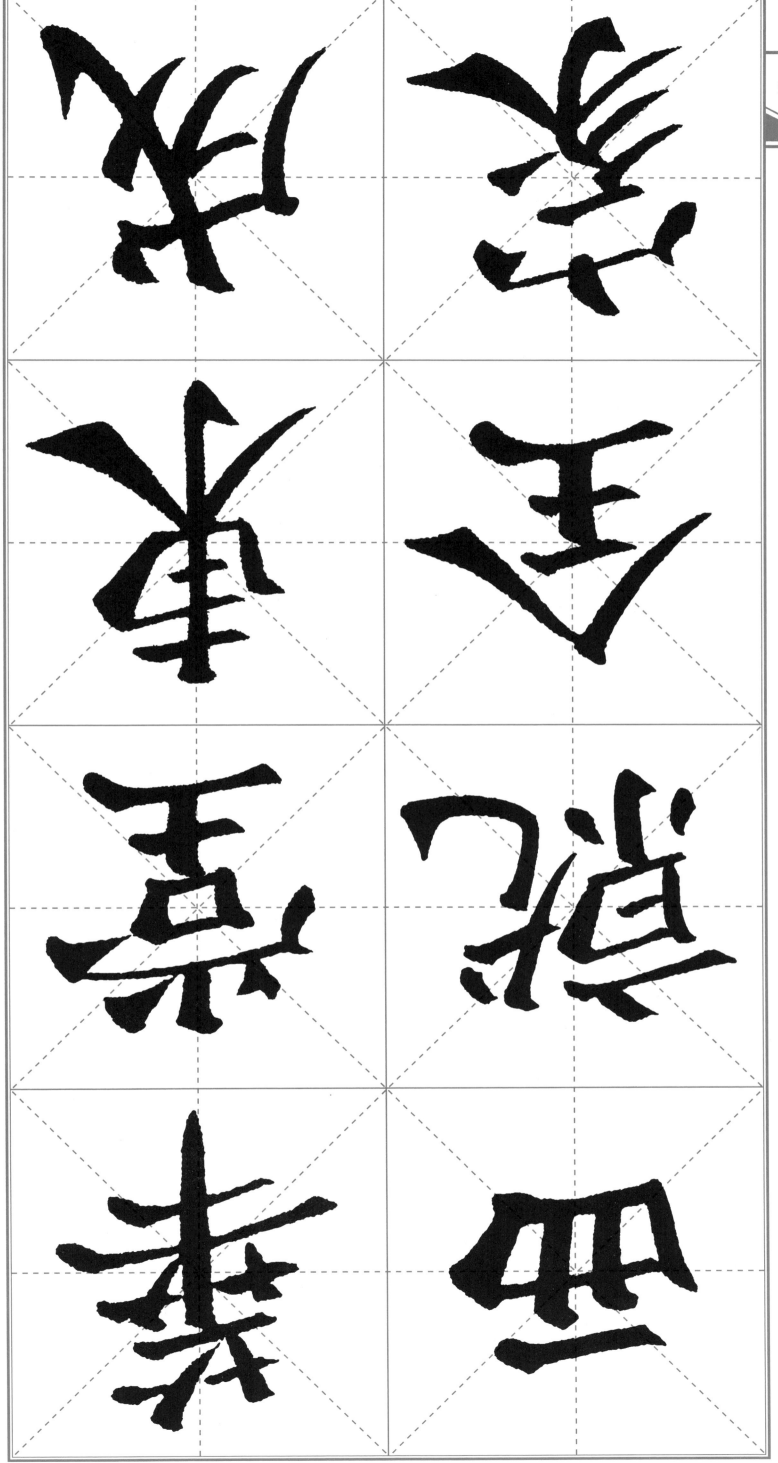

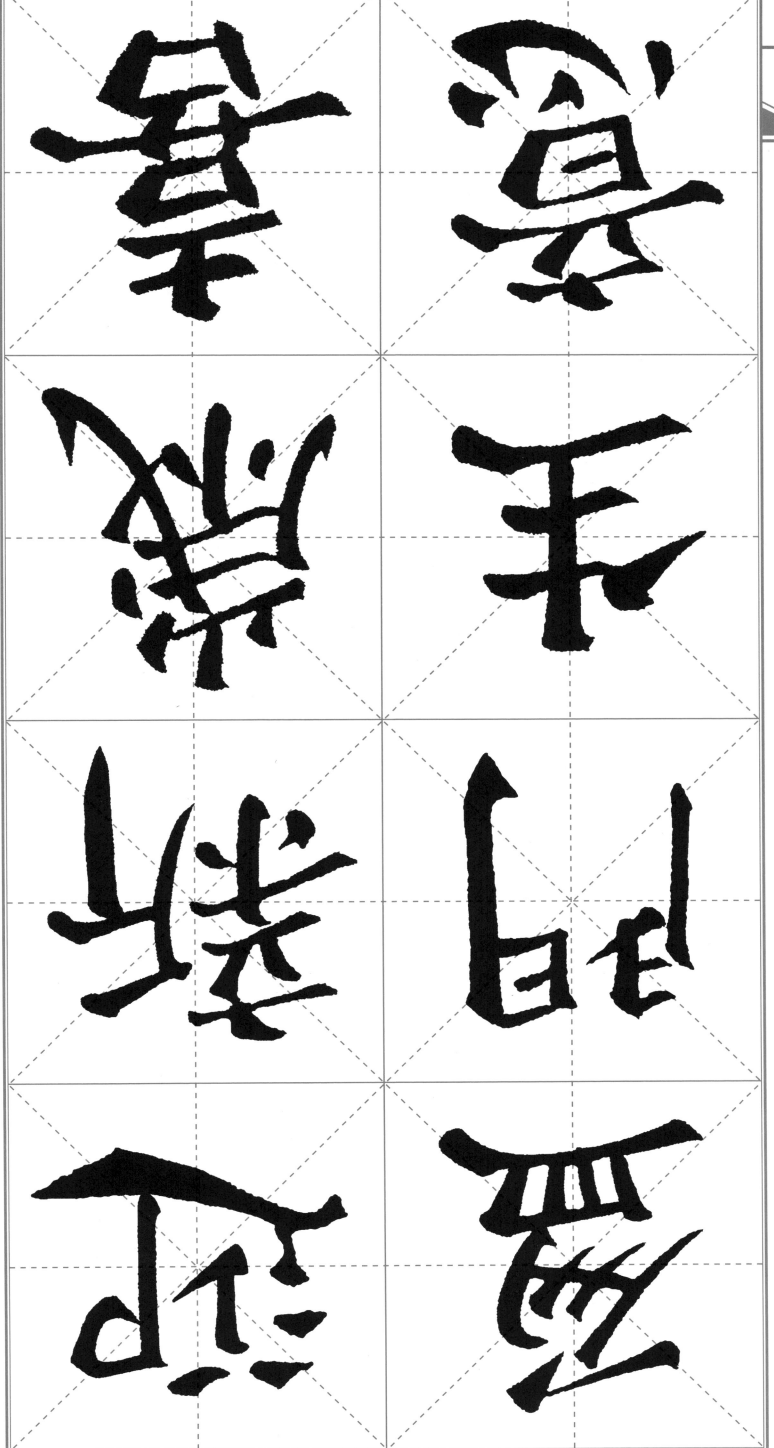

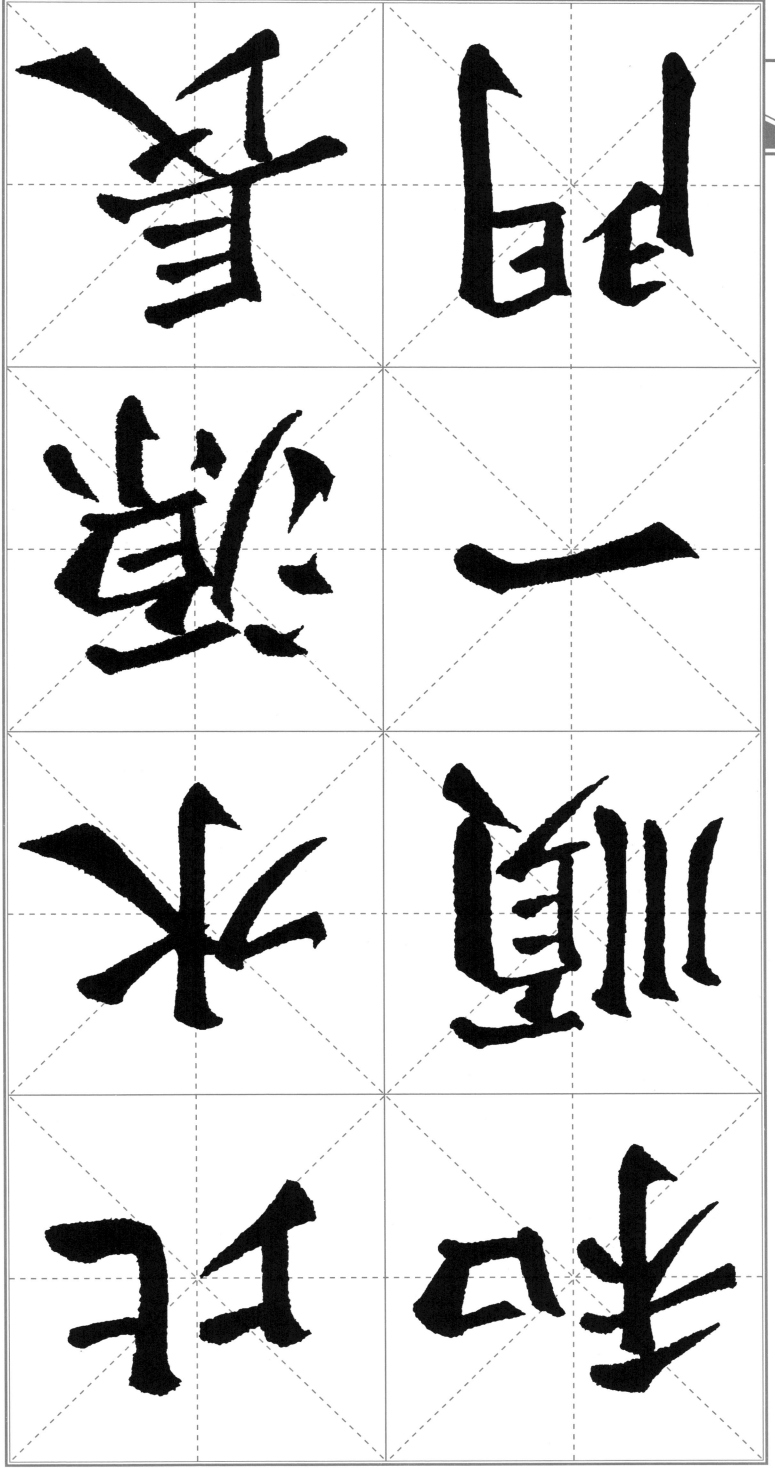

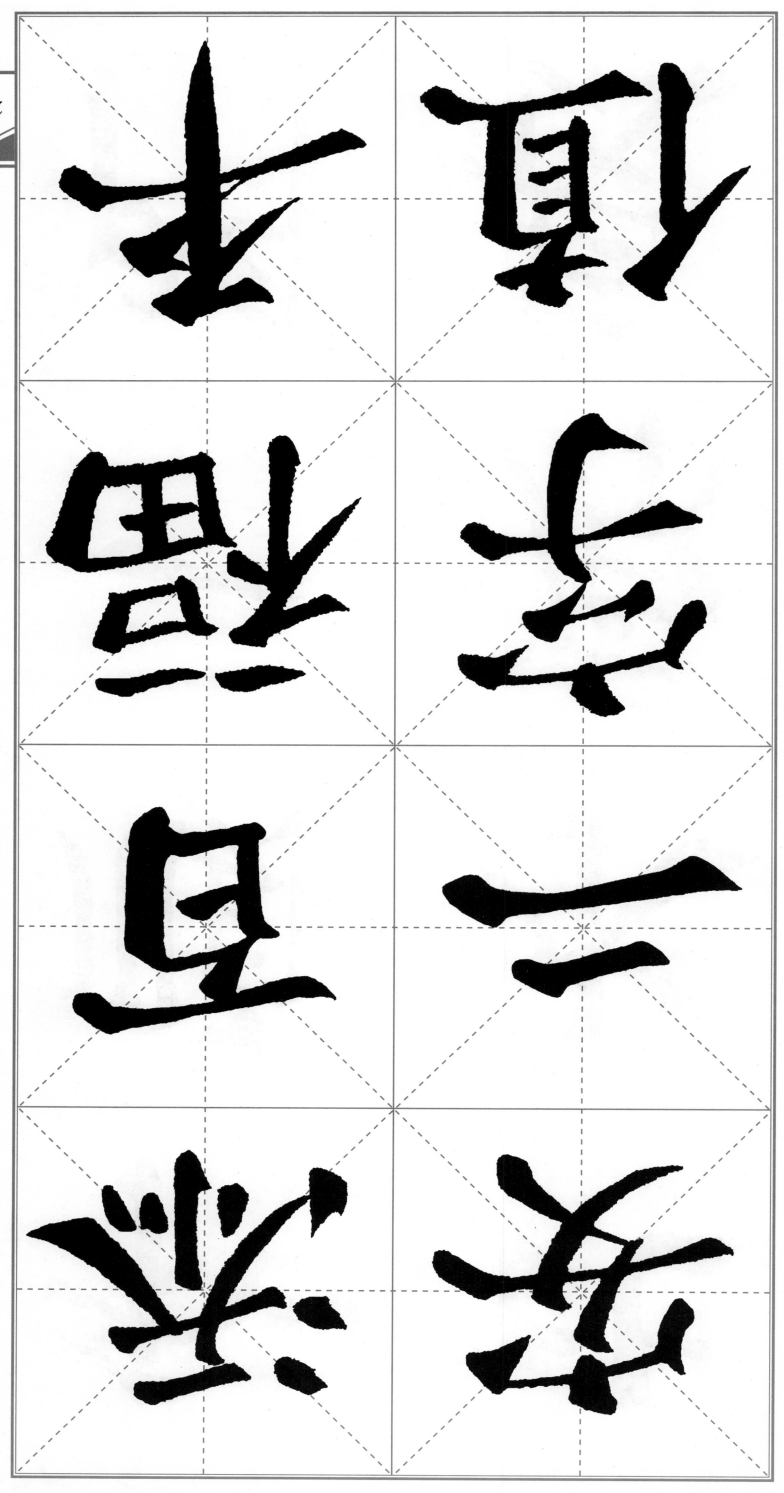

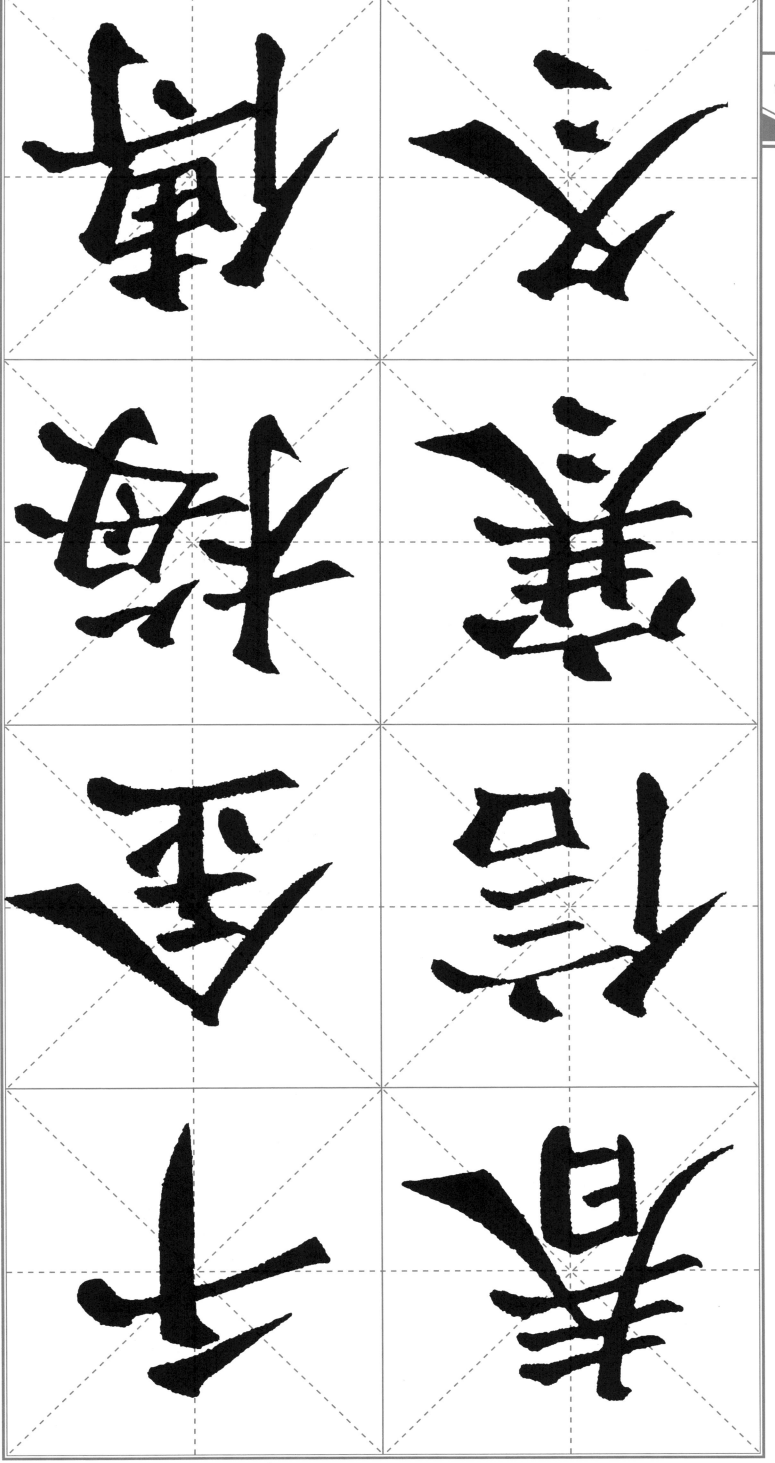

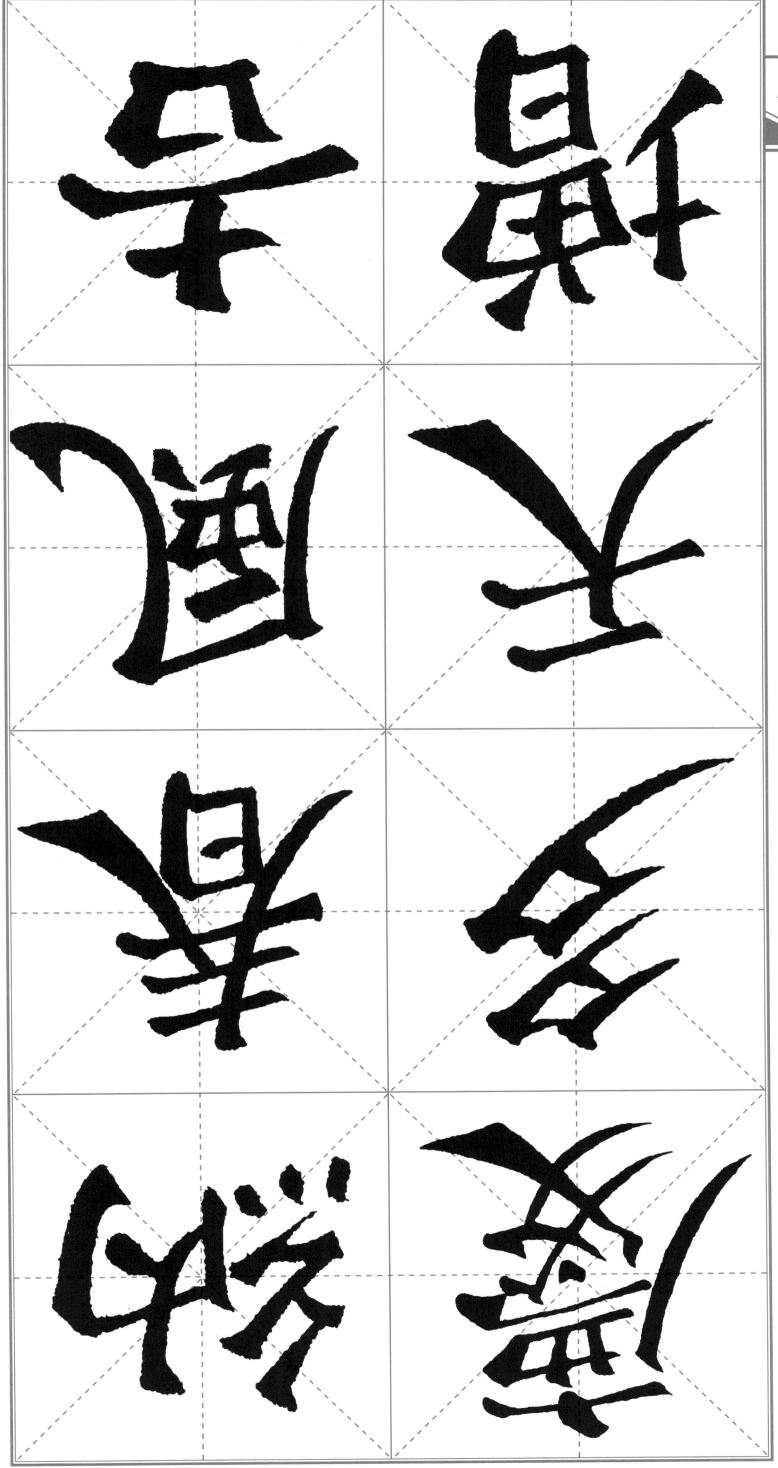

乾

學

業

旦

丫

博

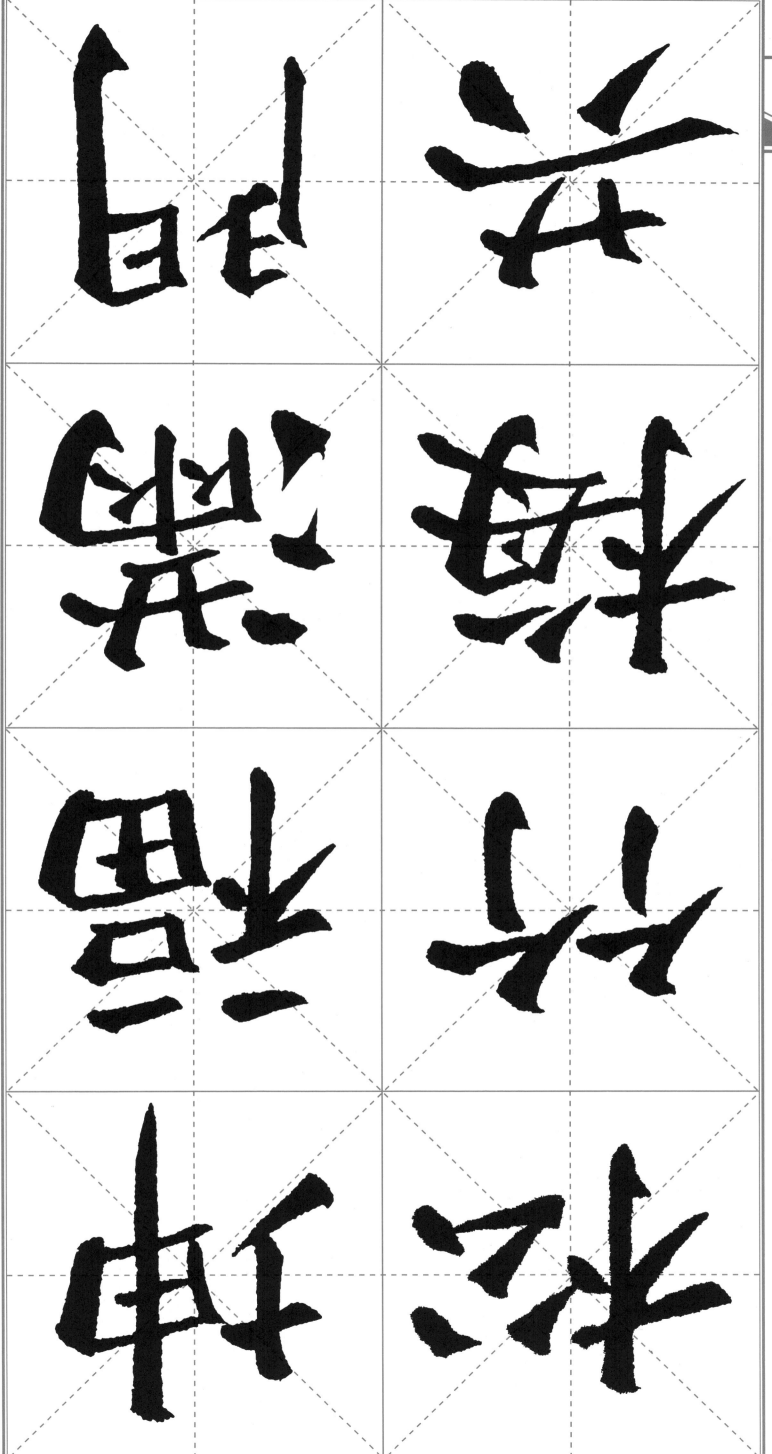

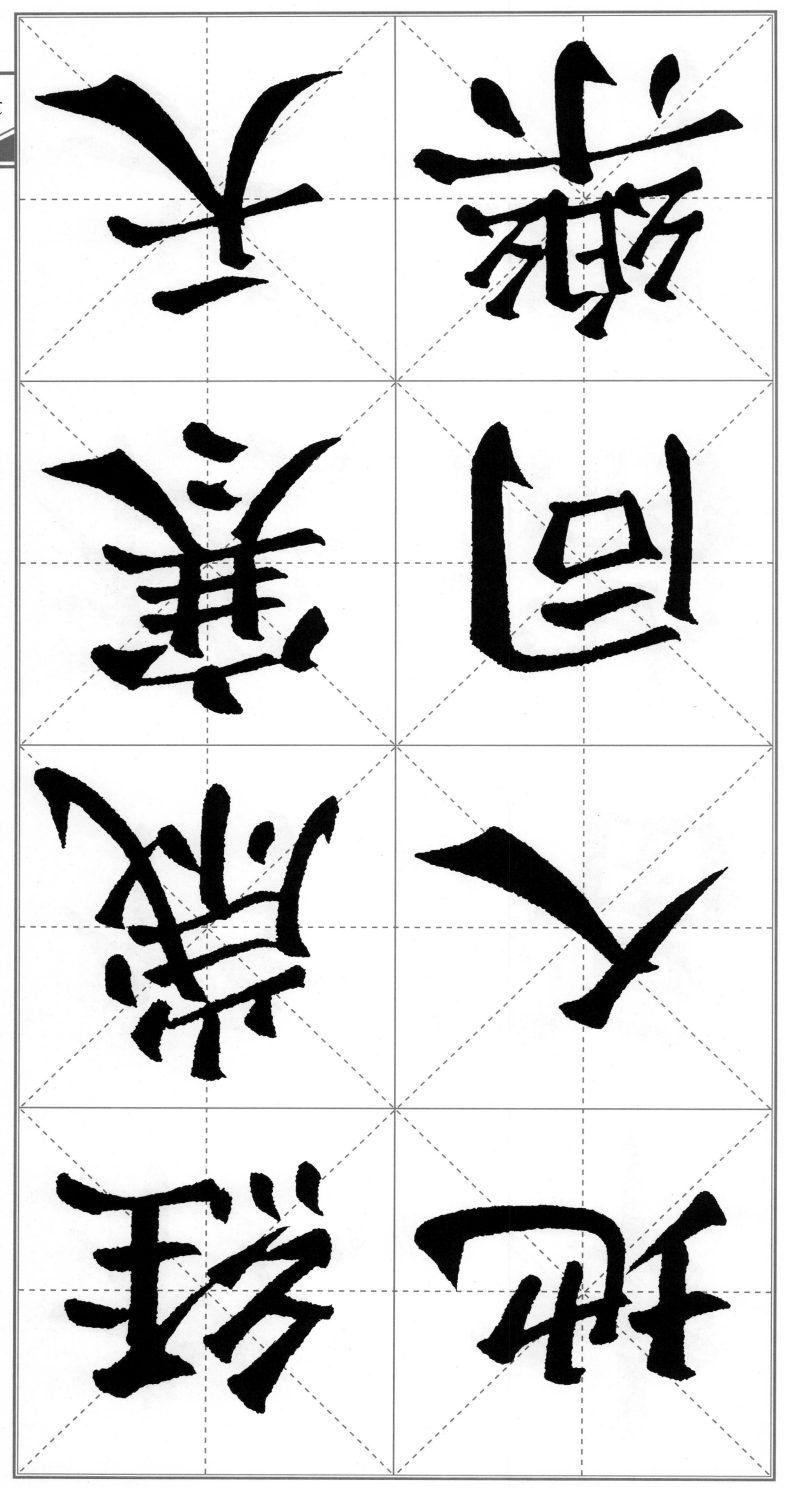

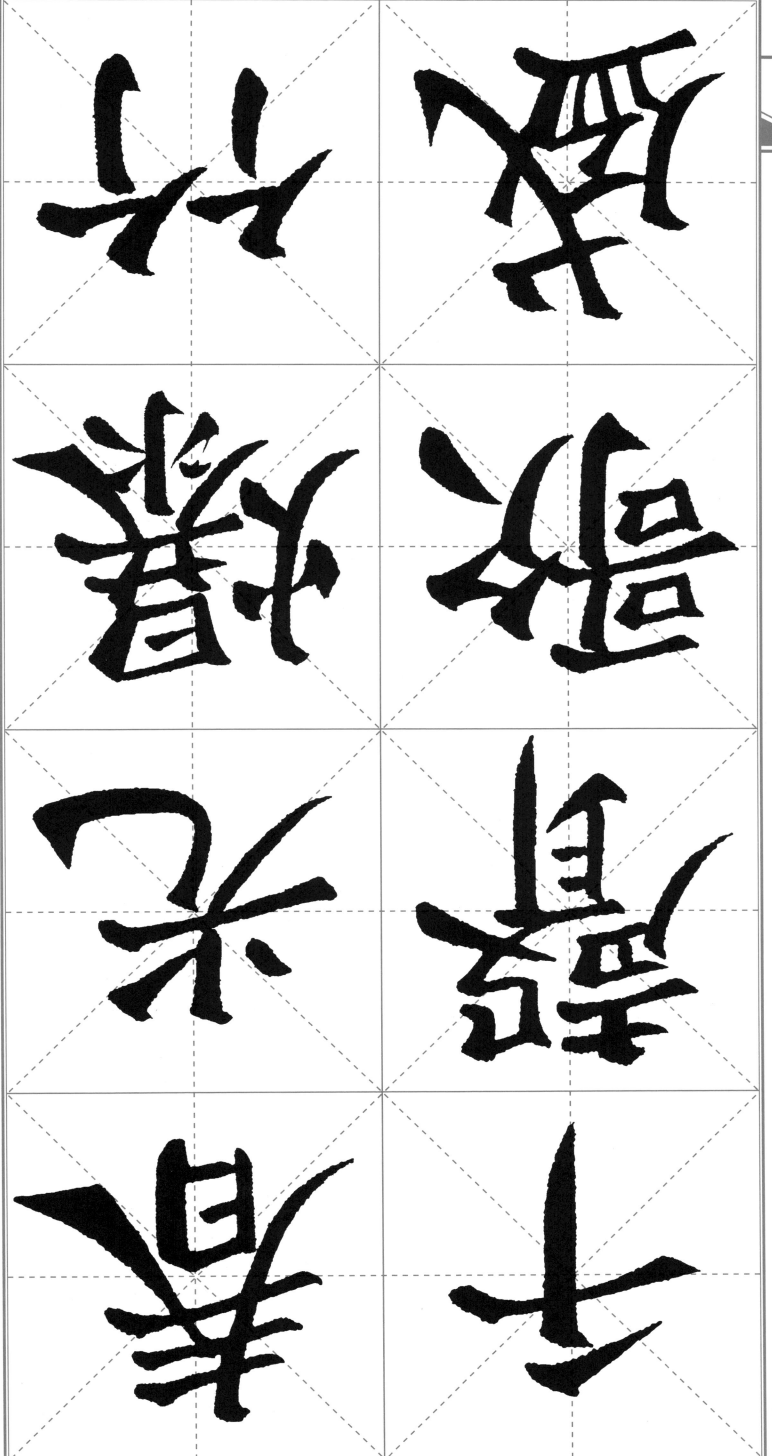

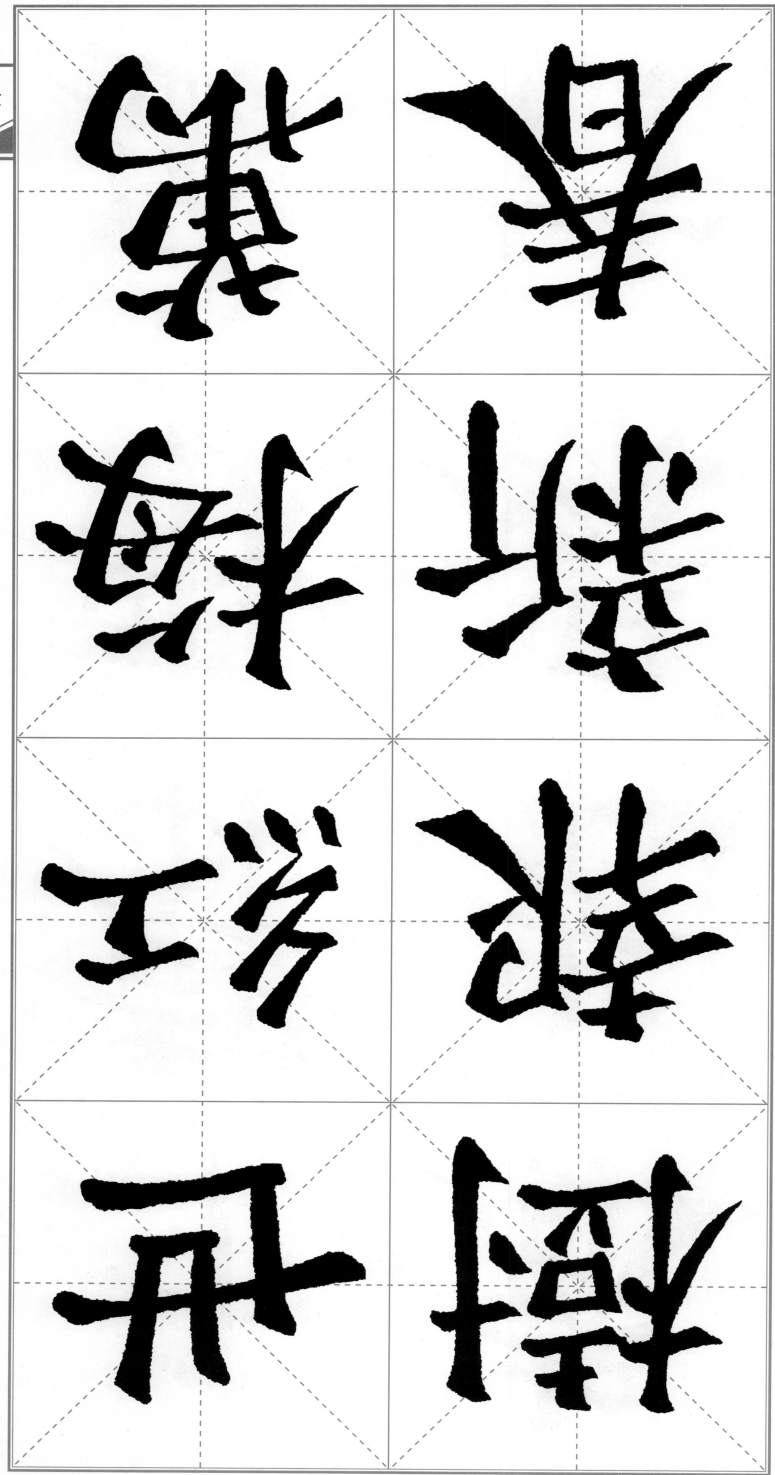

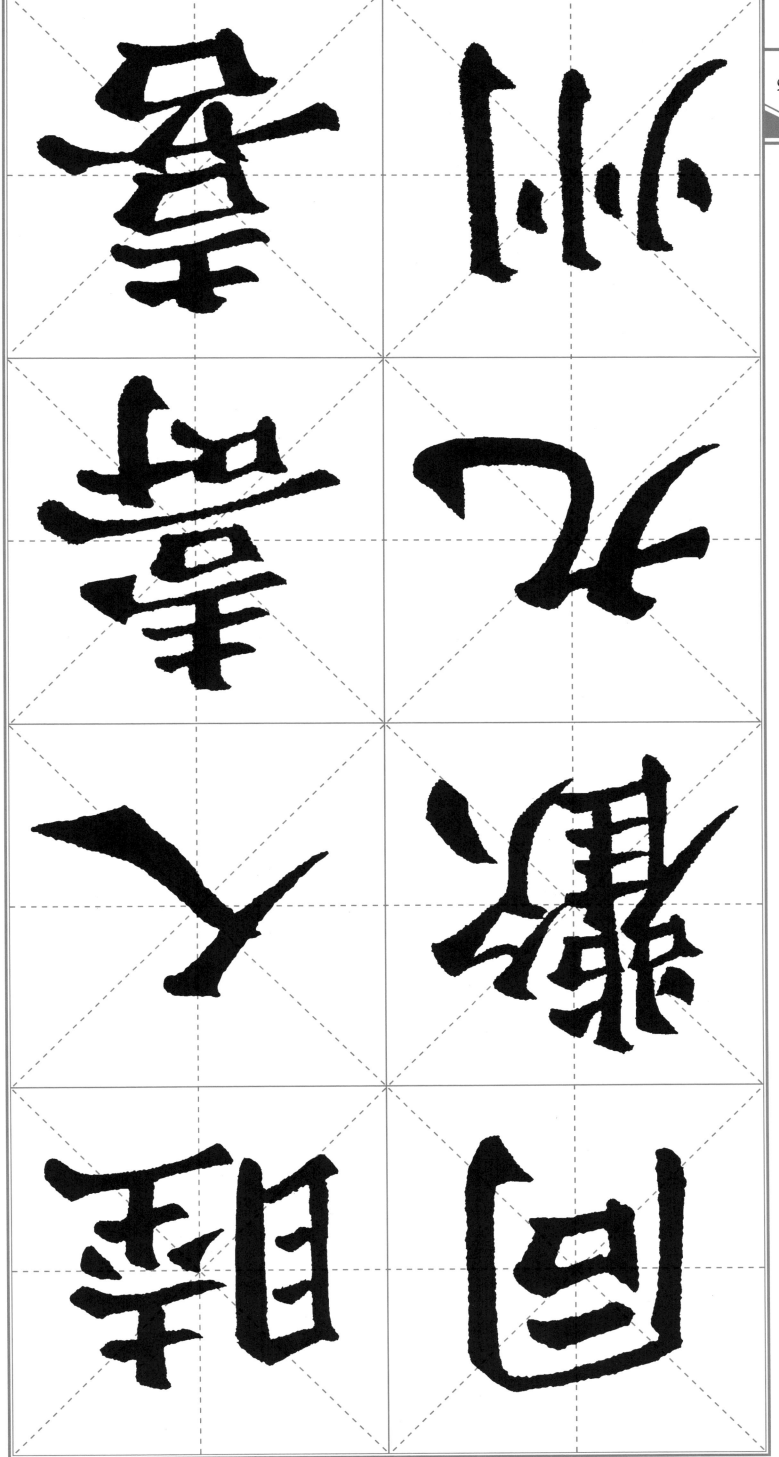

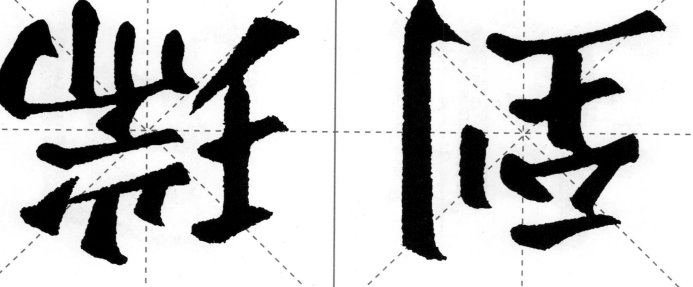

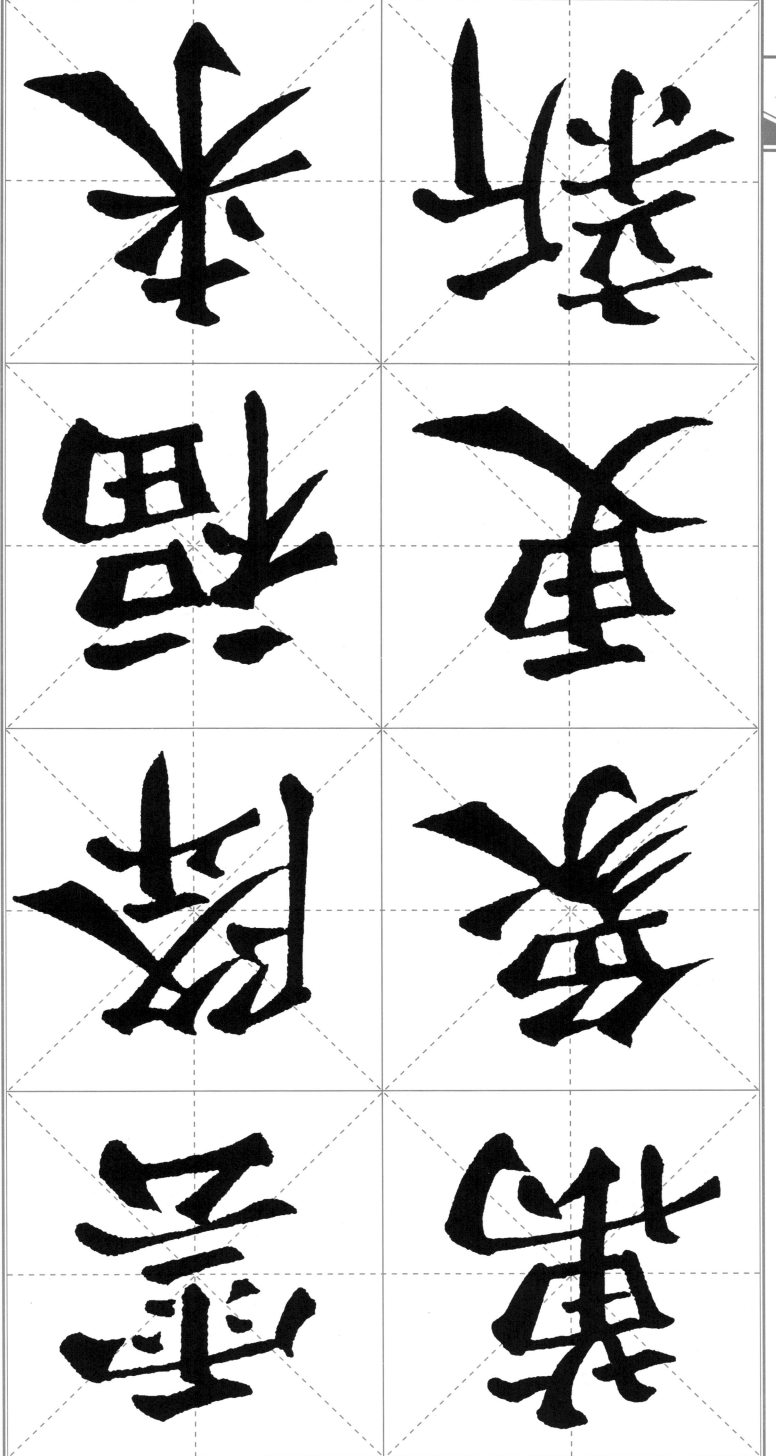

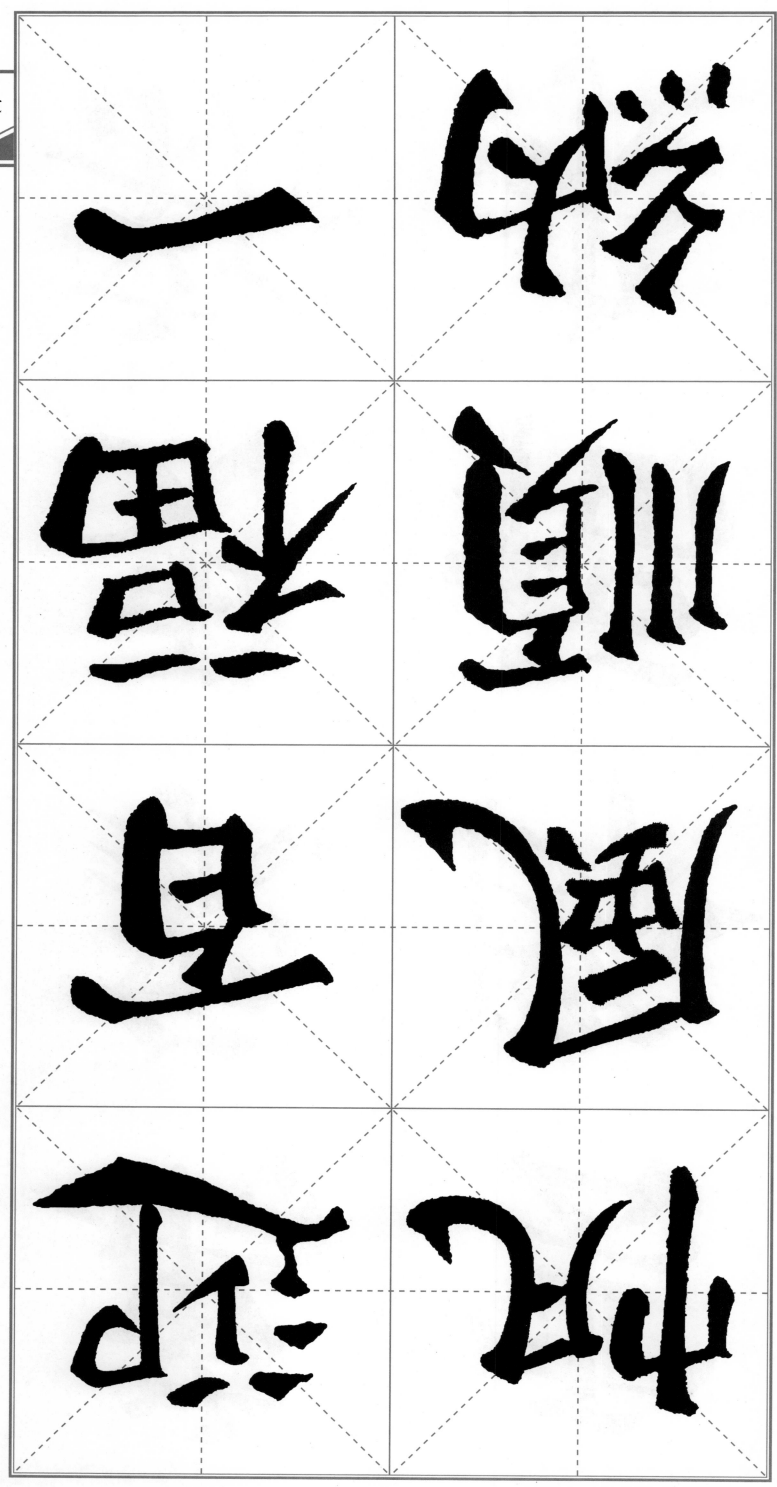

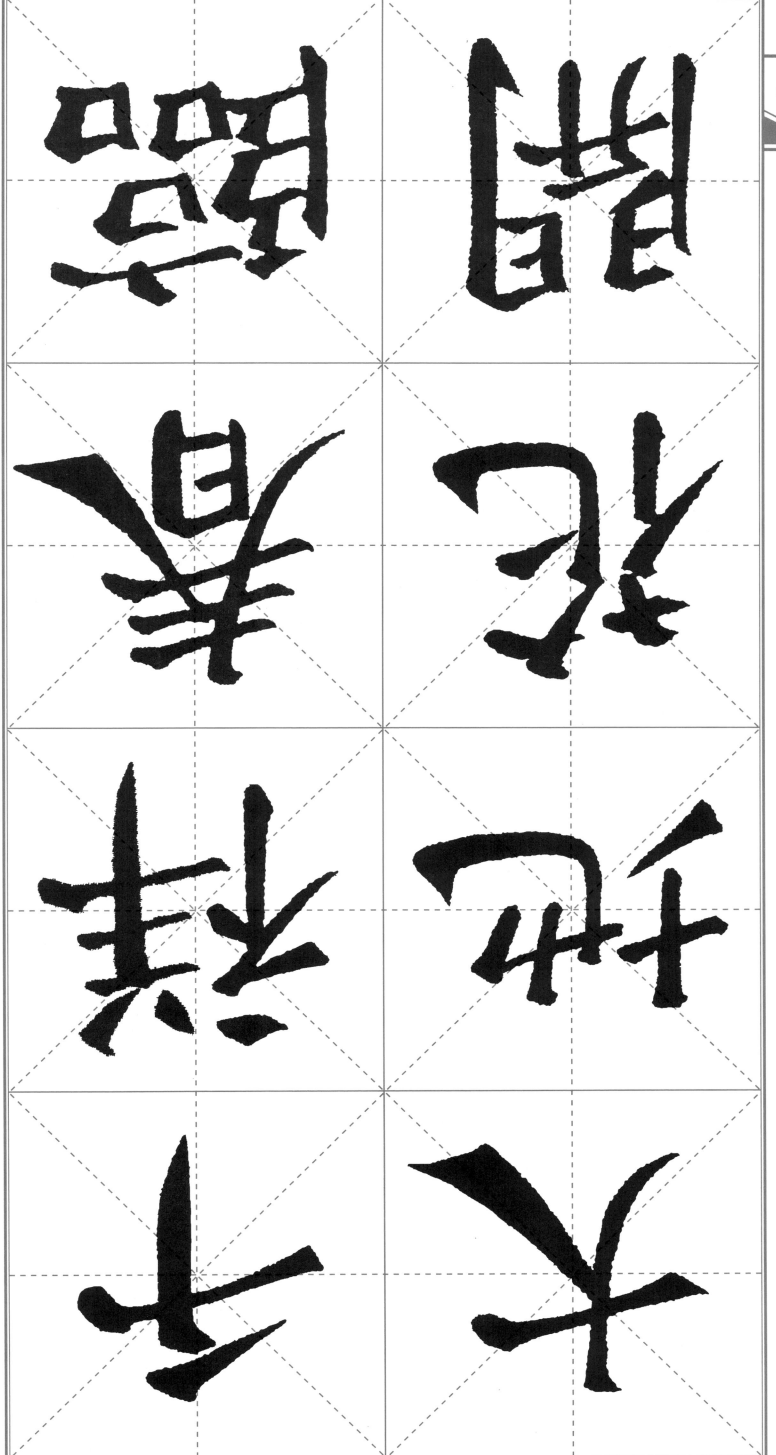

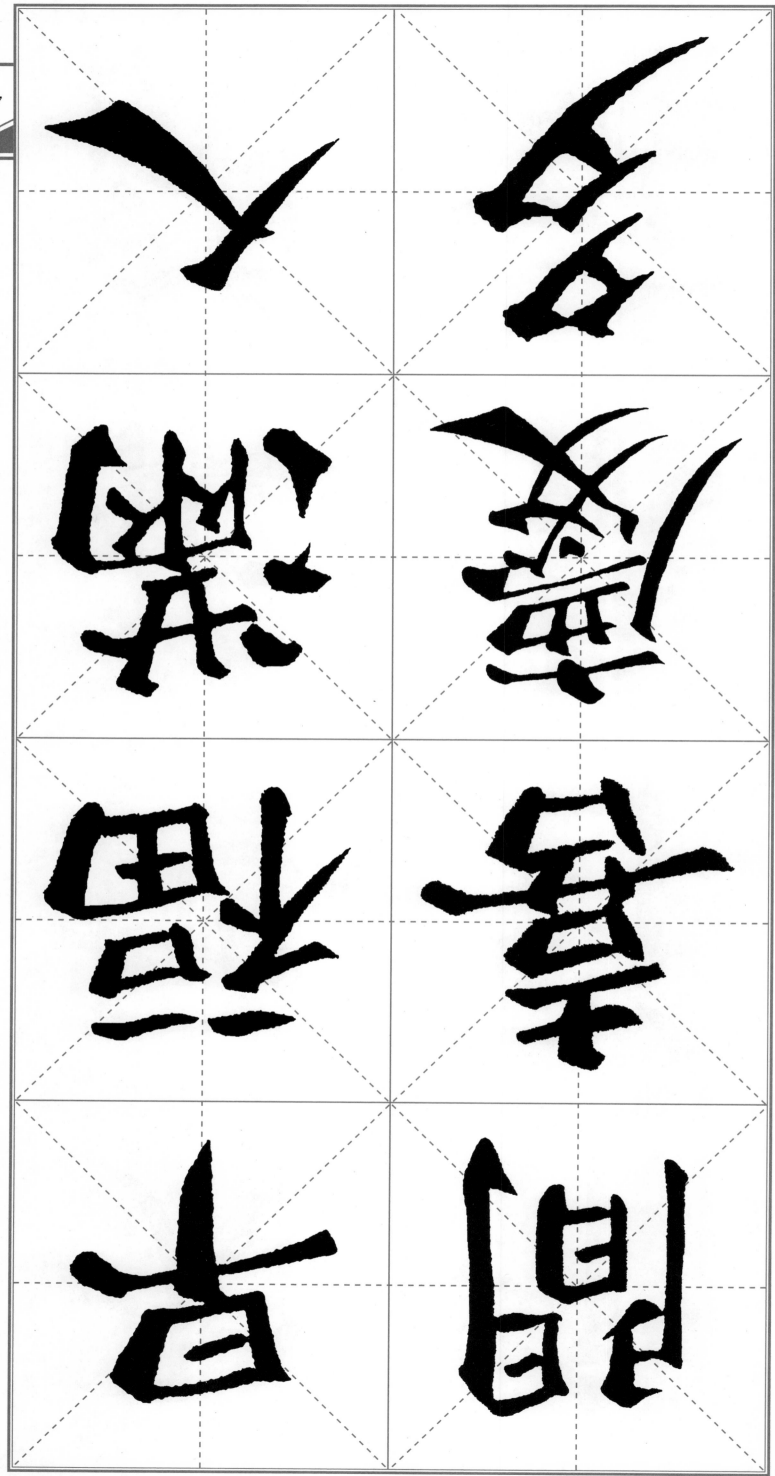

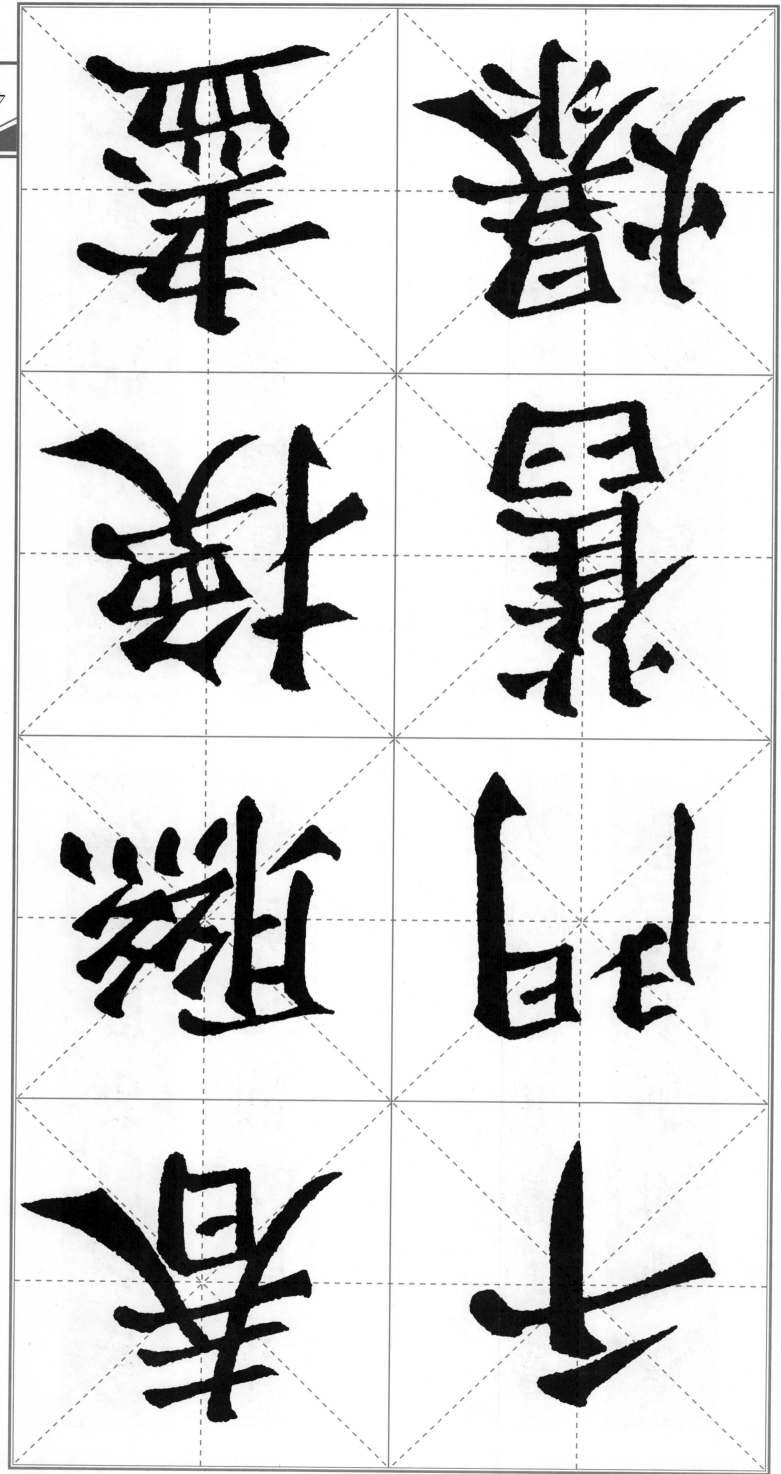

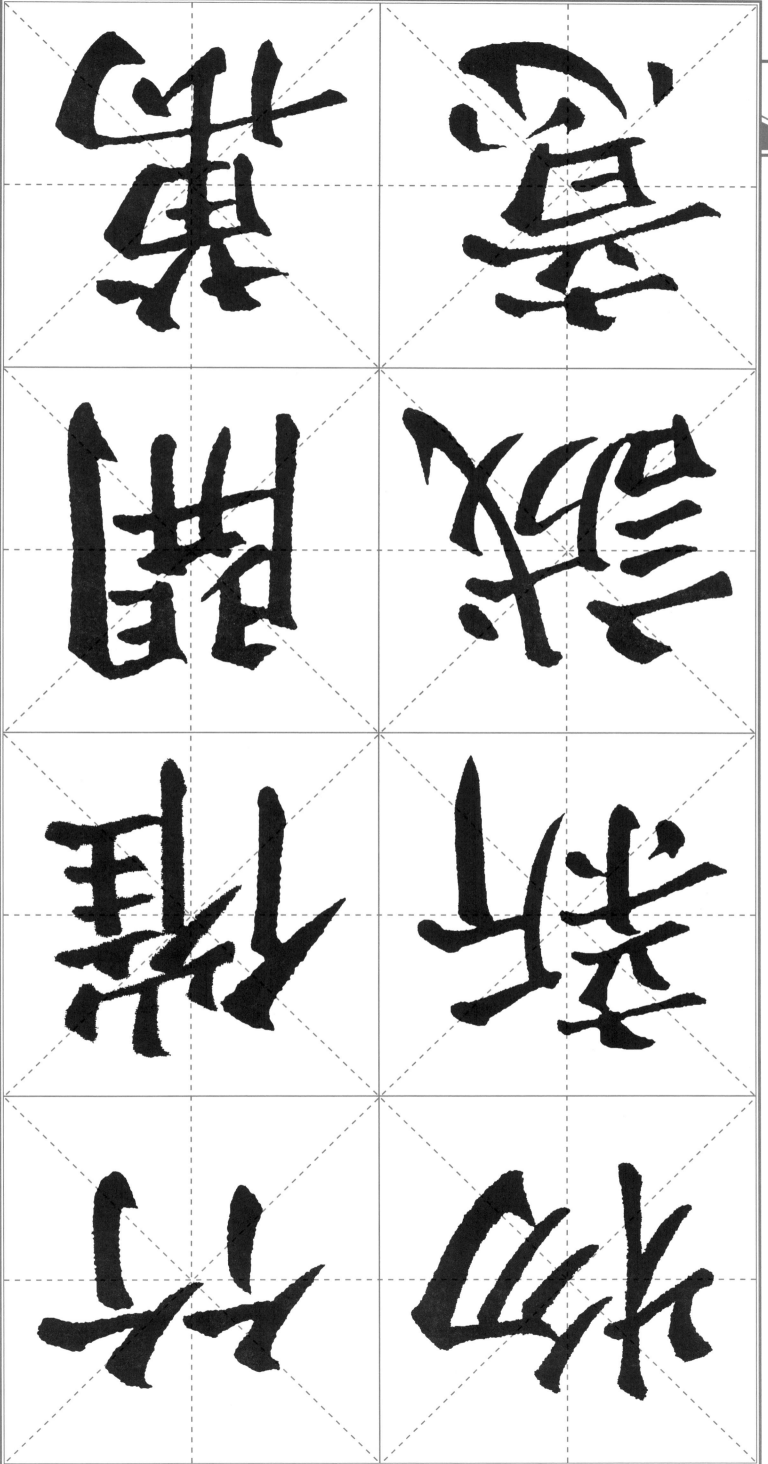

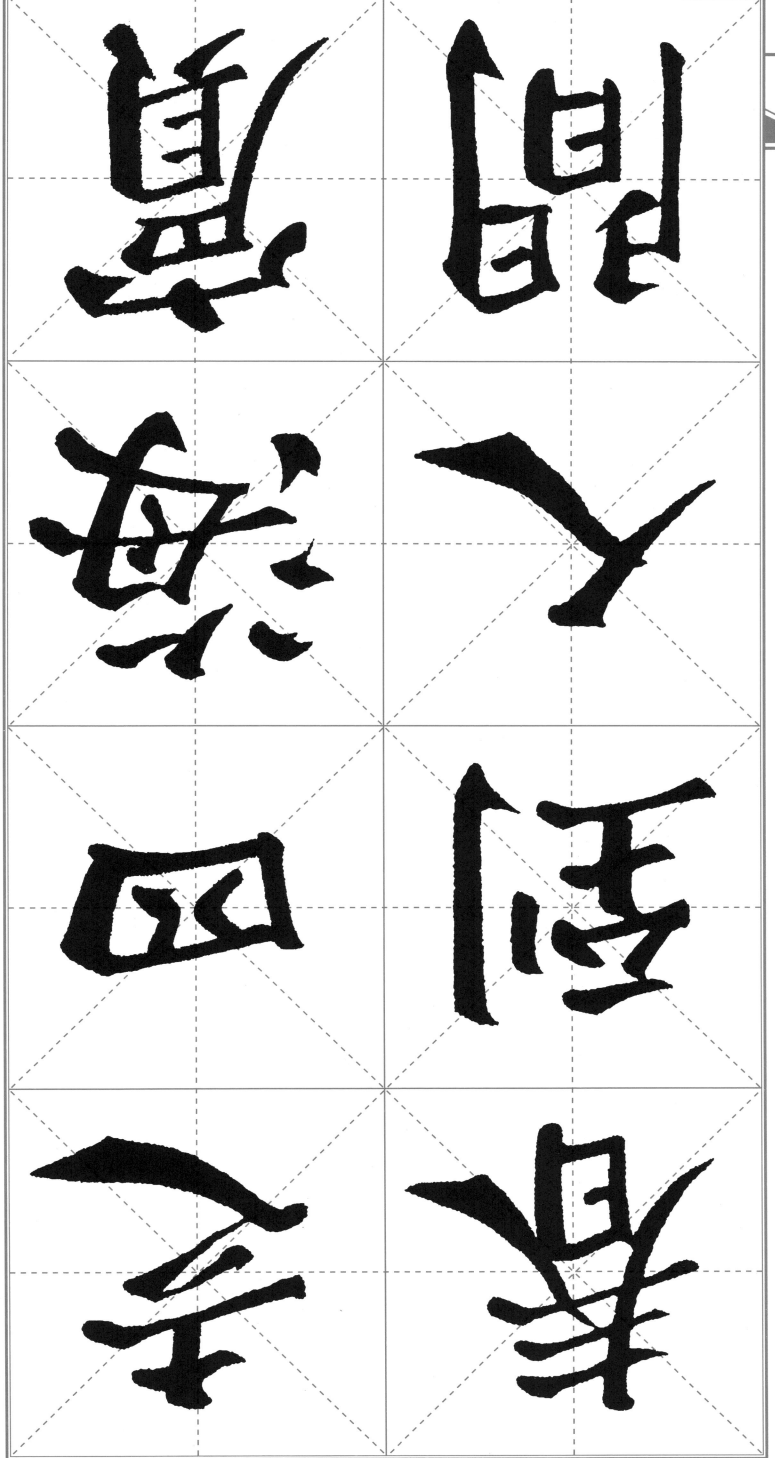

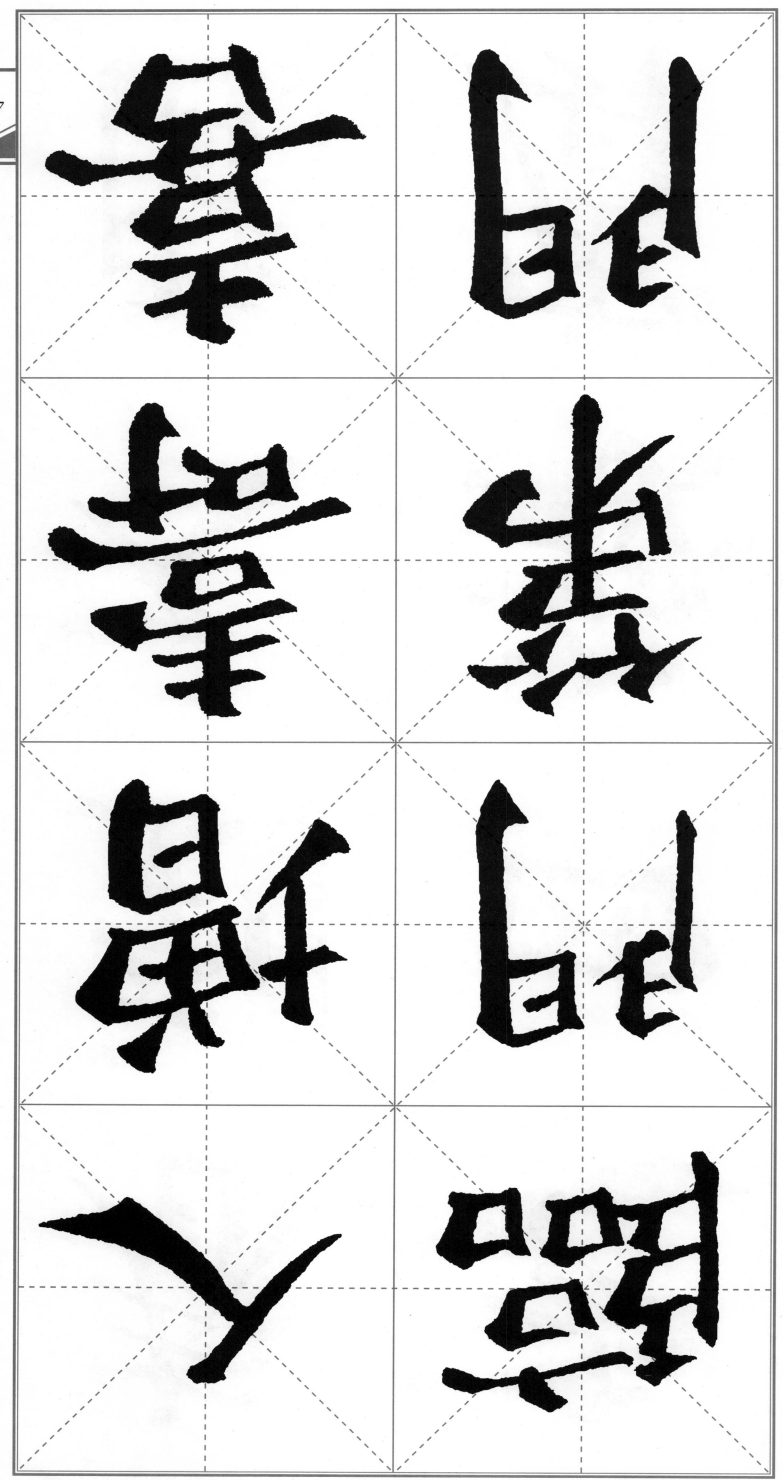

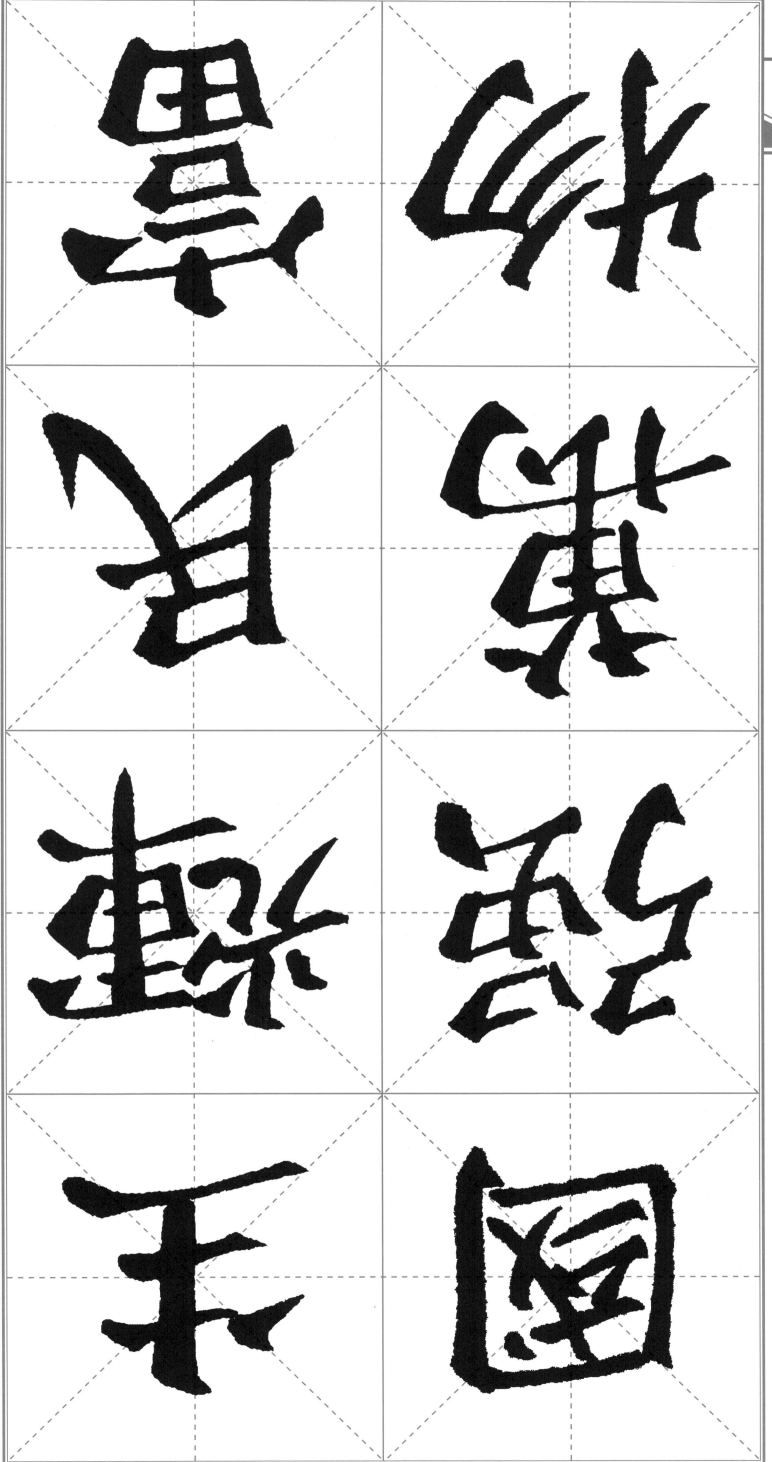

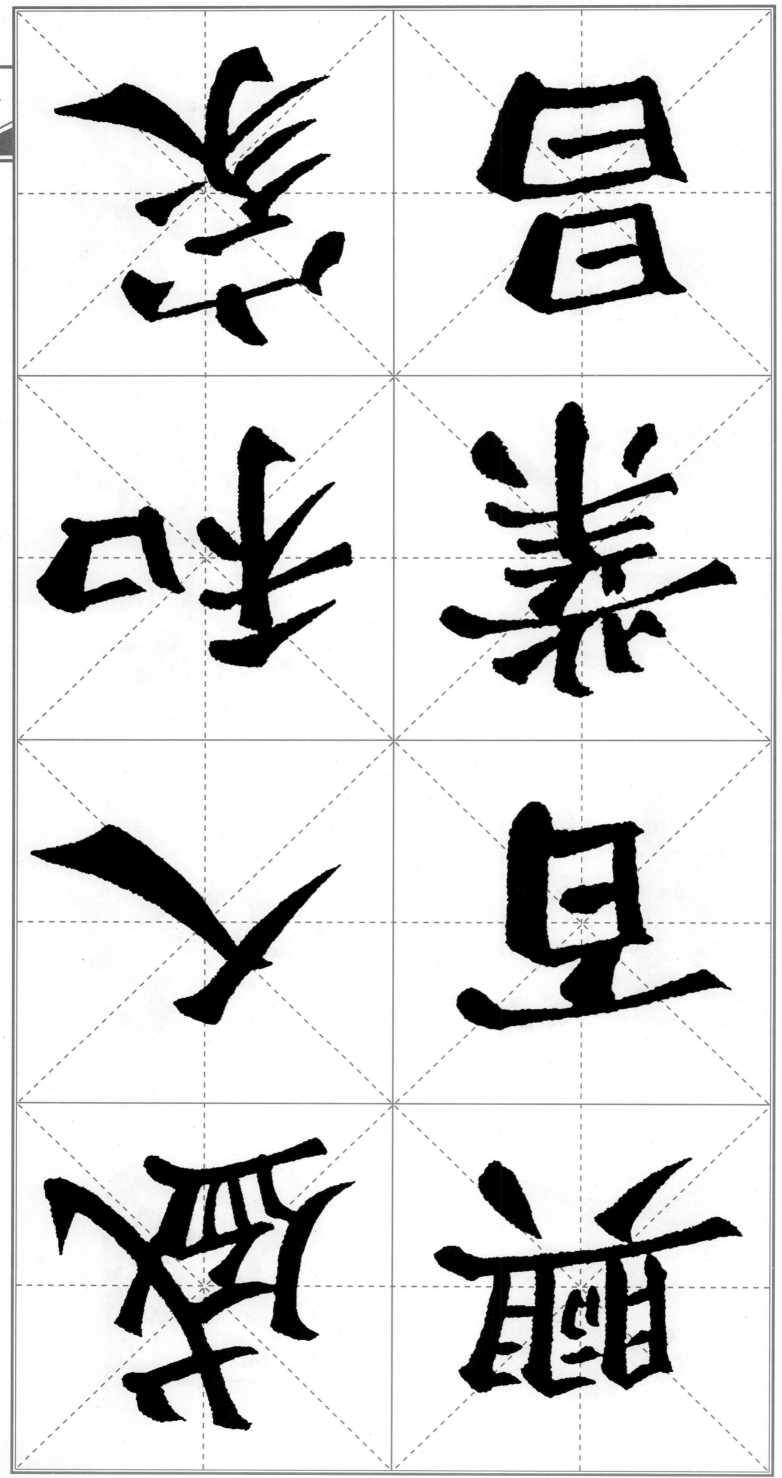

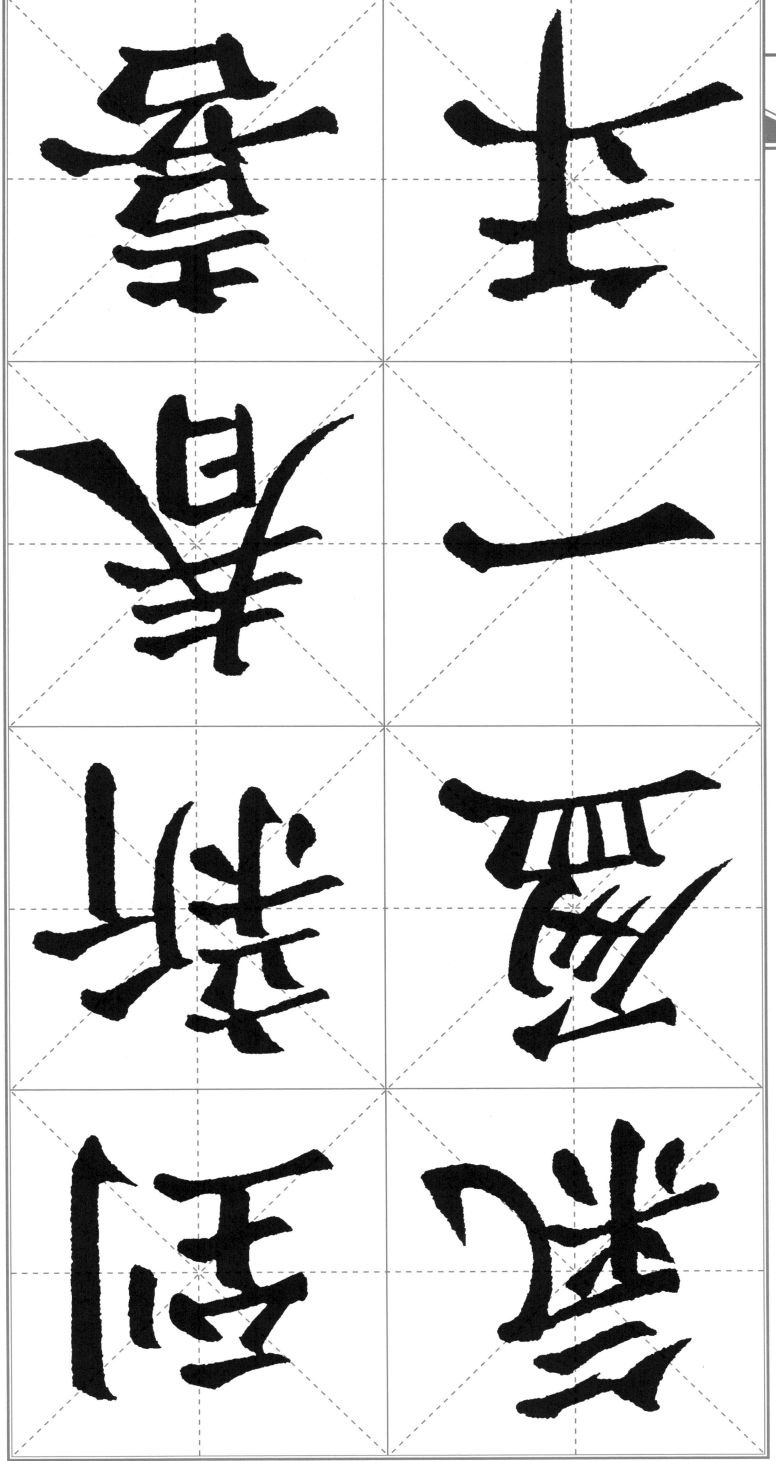

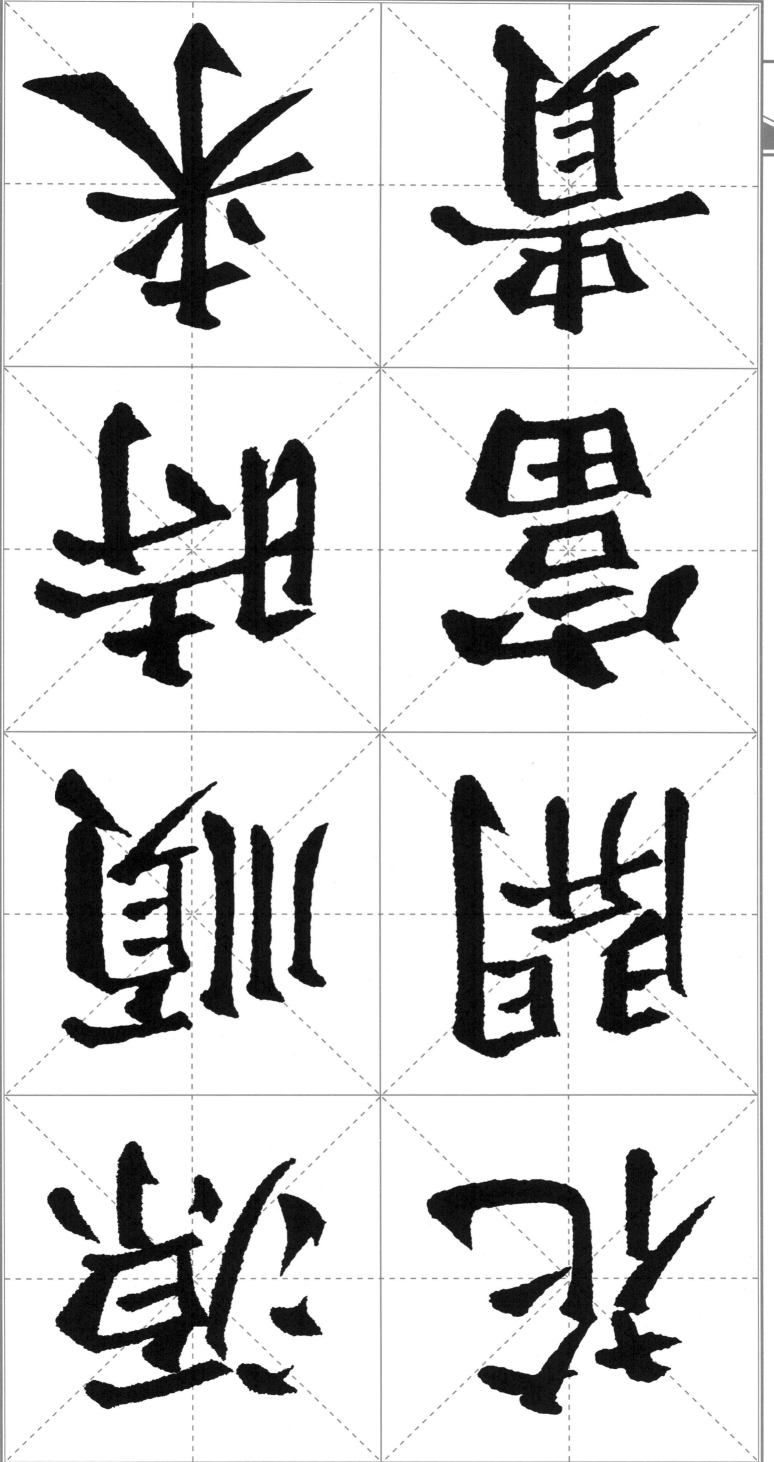

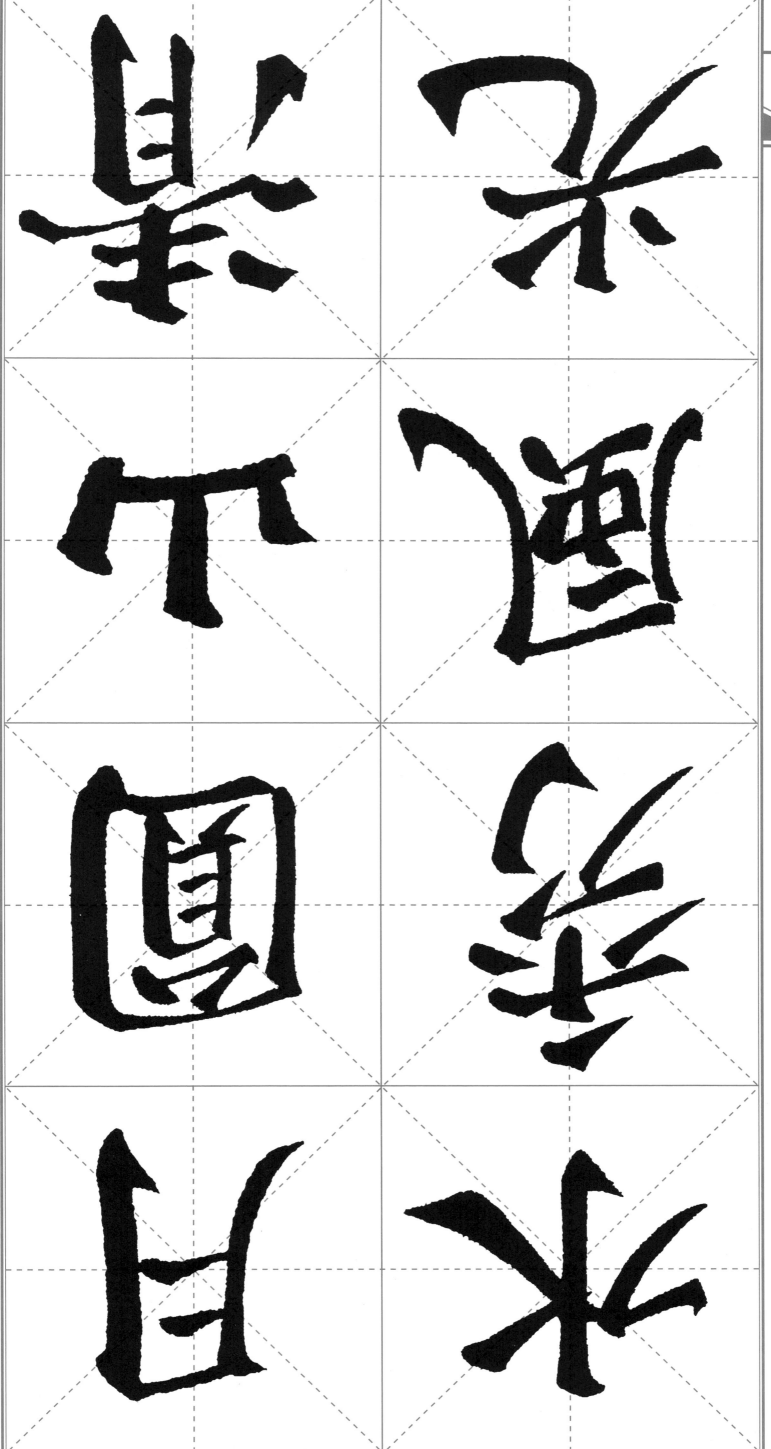

丰

彝

丰

半

美

姓

扁

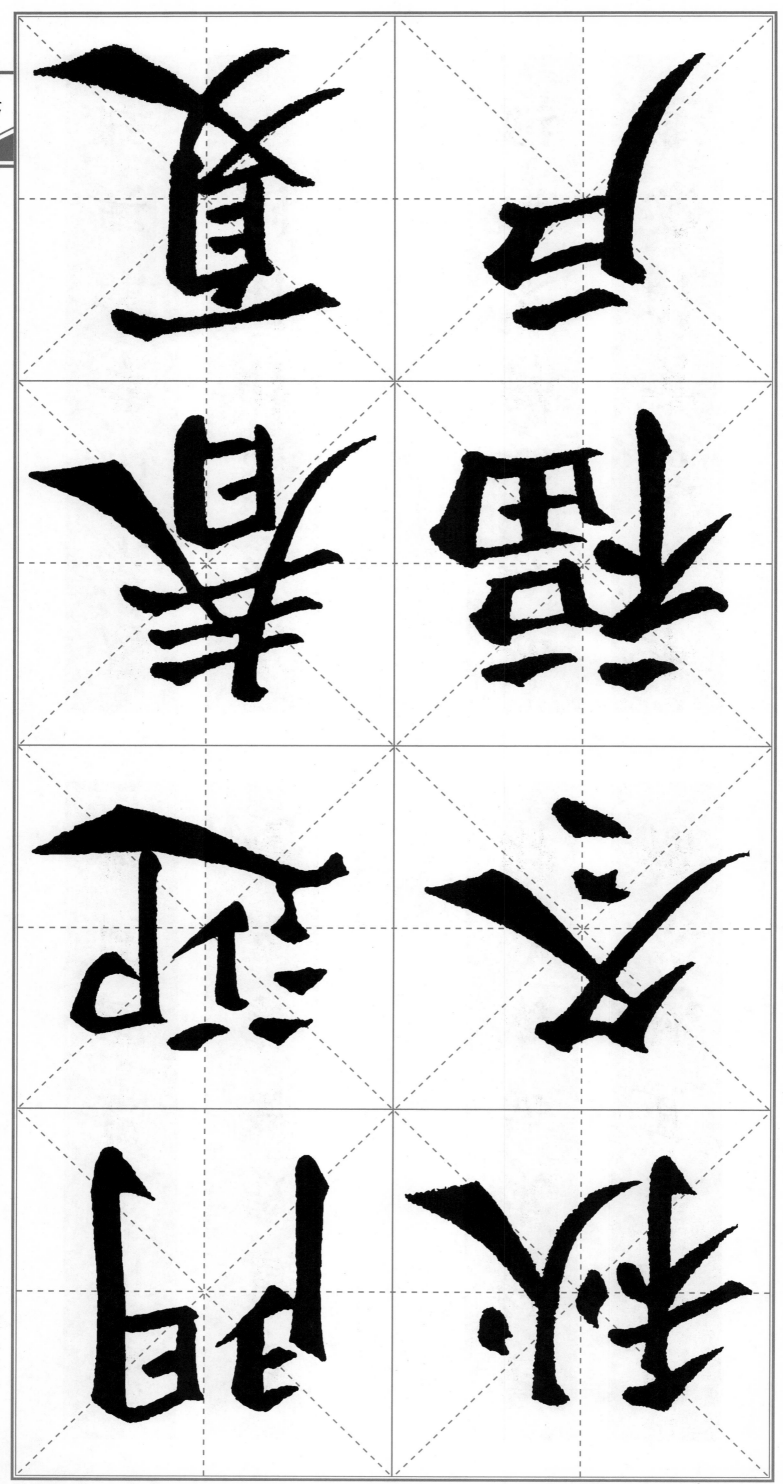

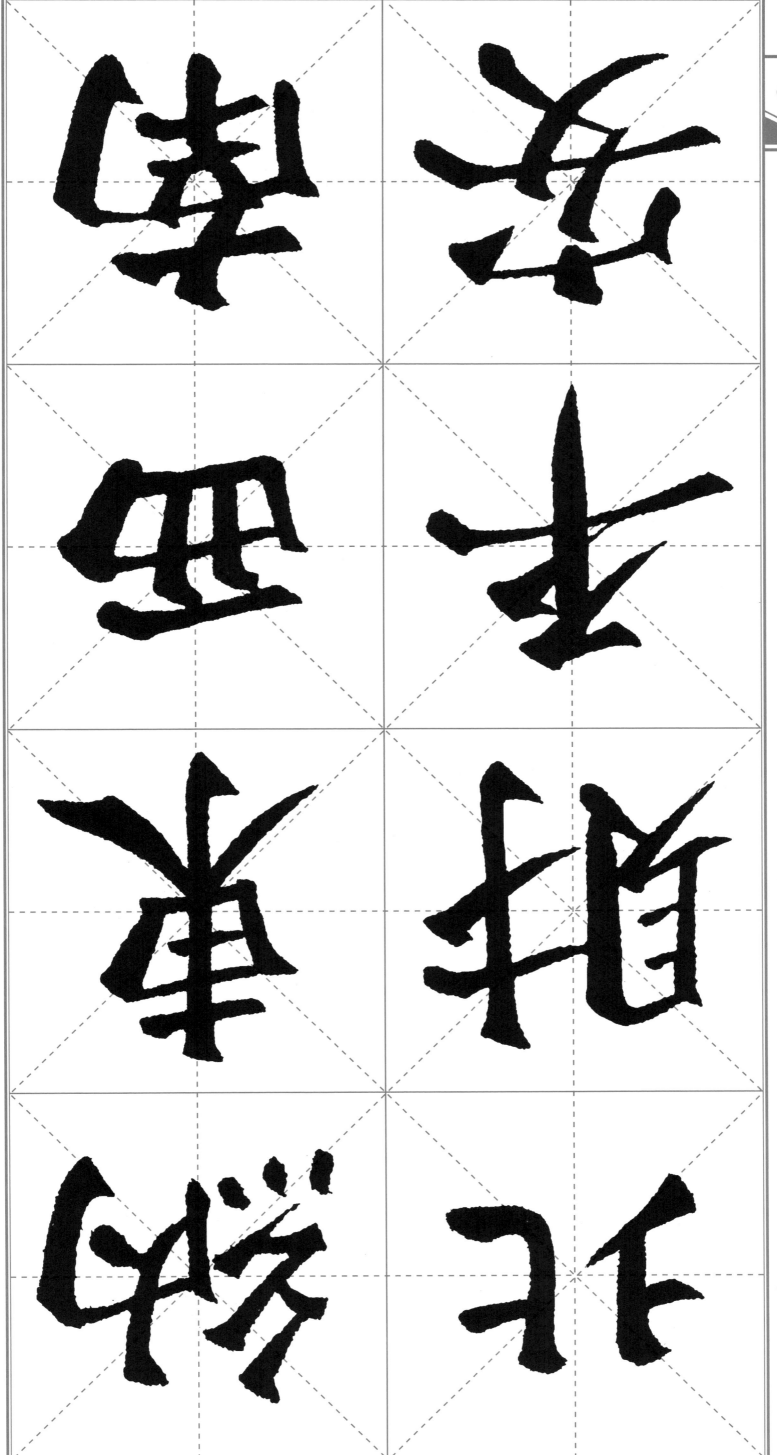

鼗 杲

拙 暴

其 咲

畀 裹

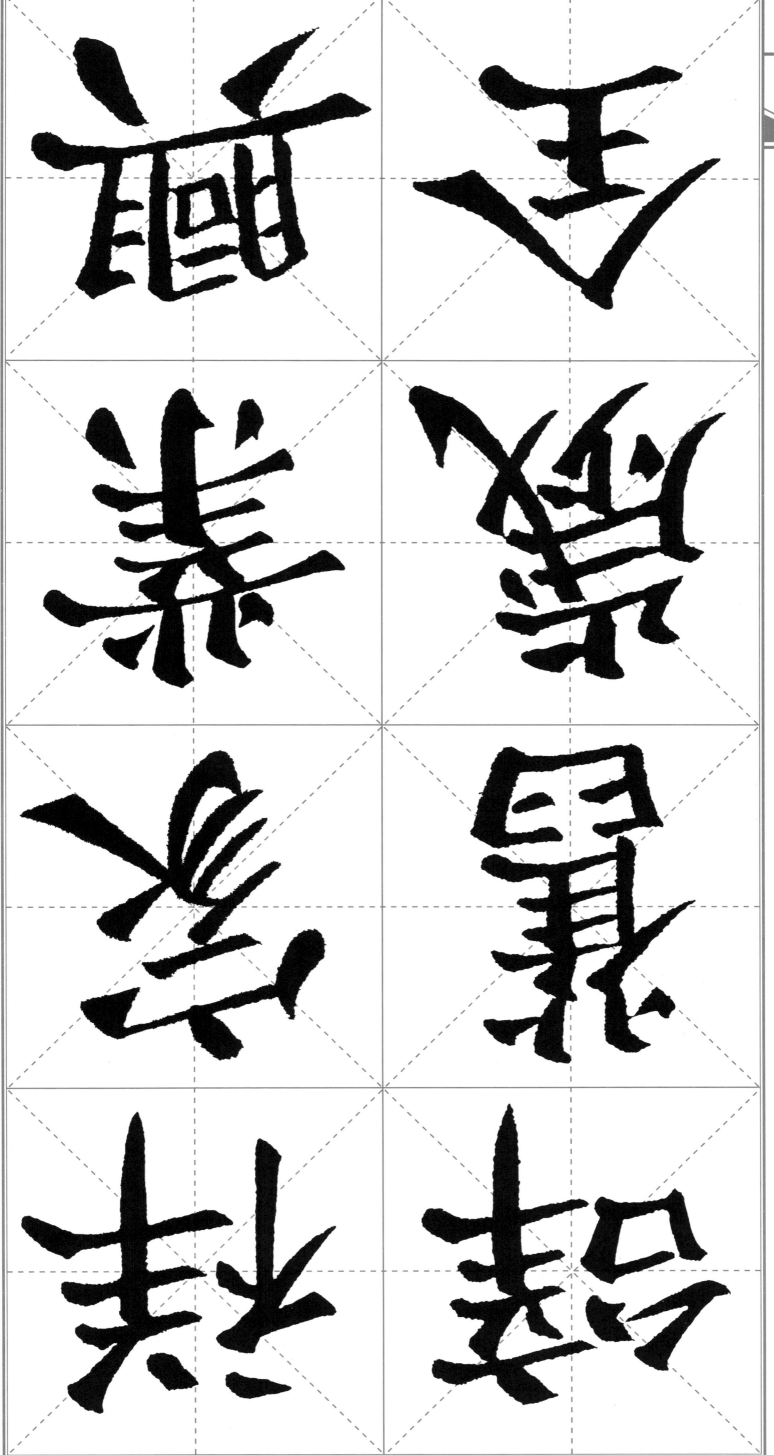

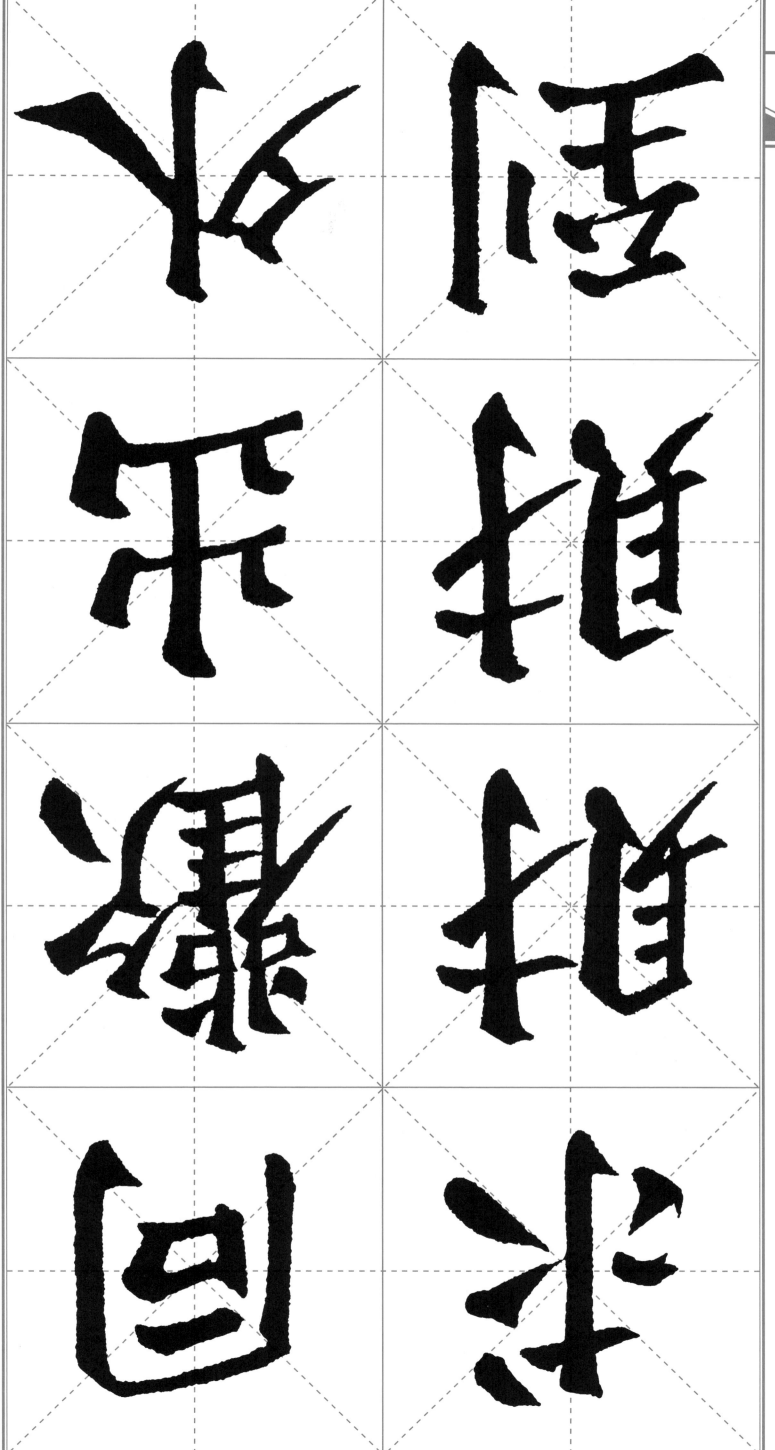

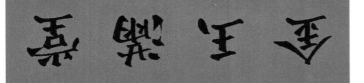

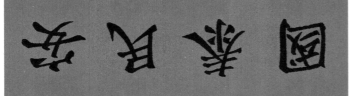

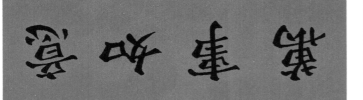

亂

暴

異

哭

勲

車

爆

裏

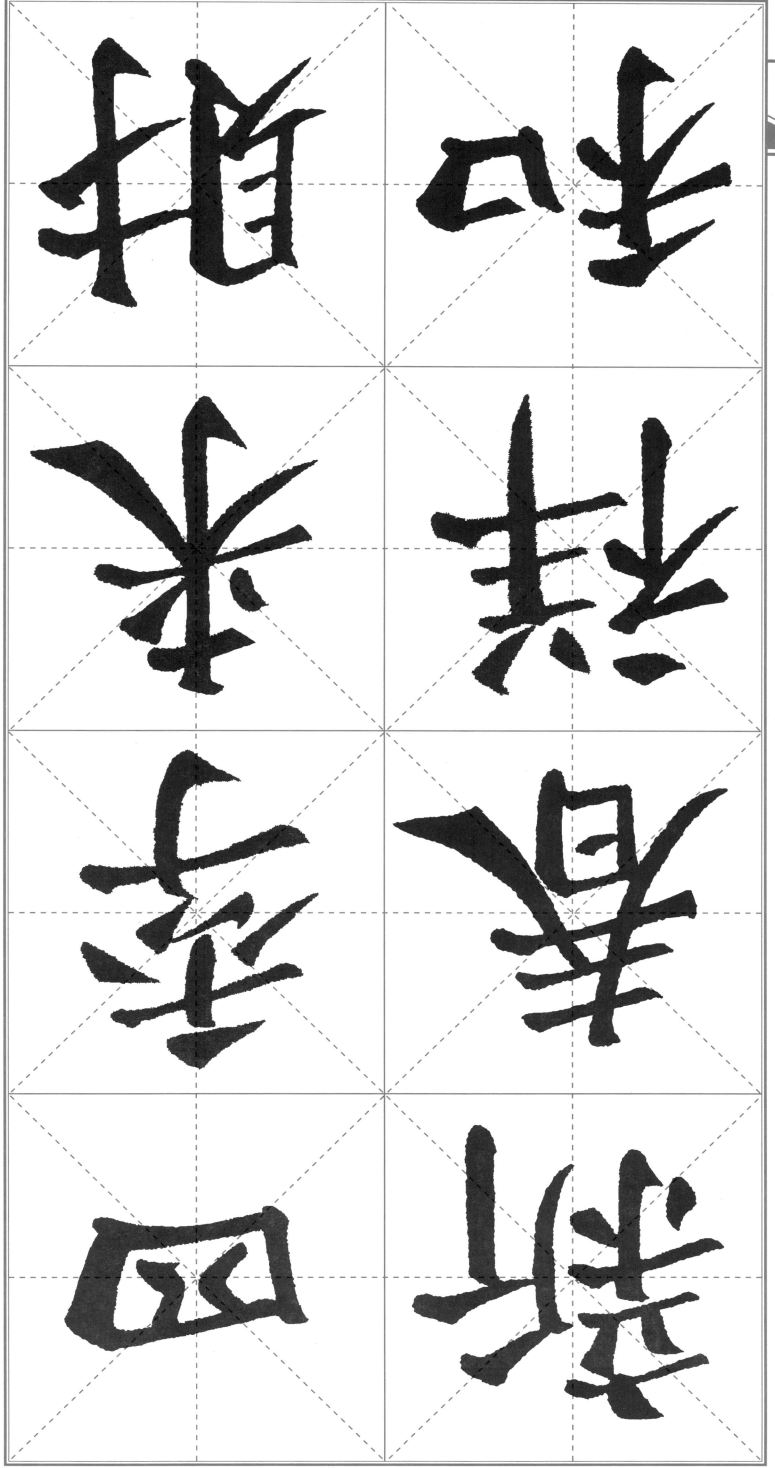

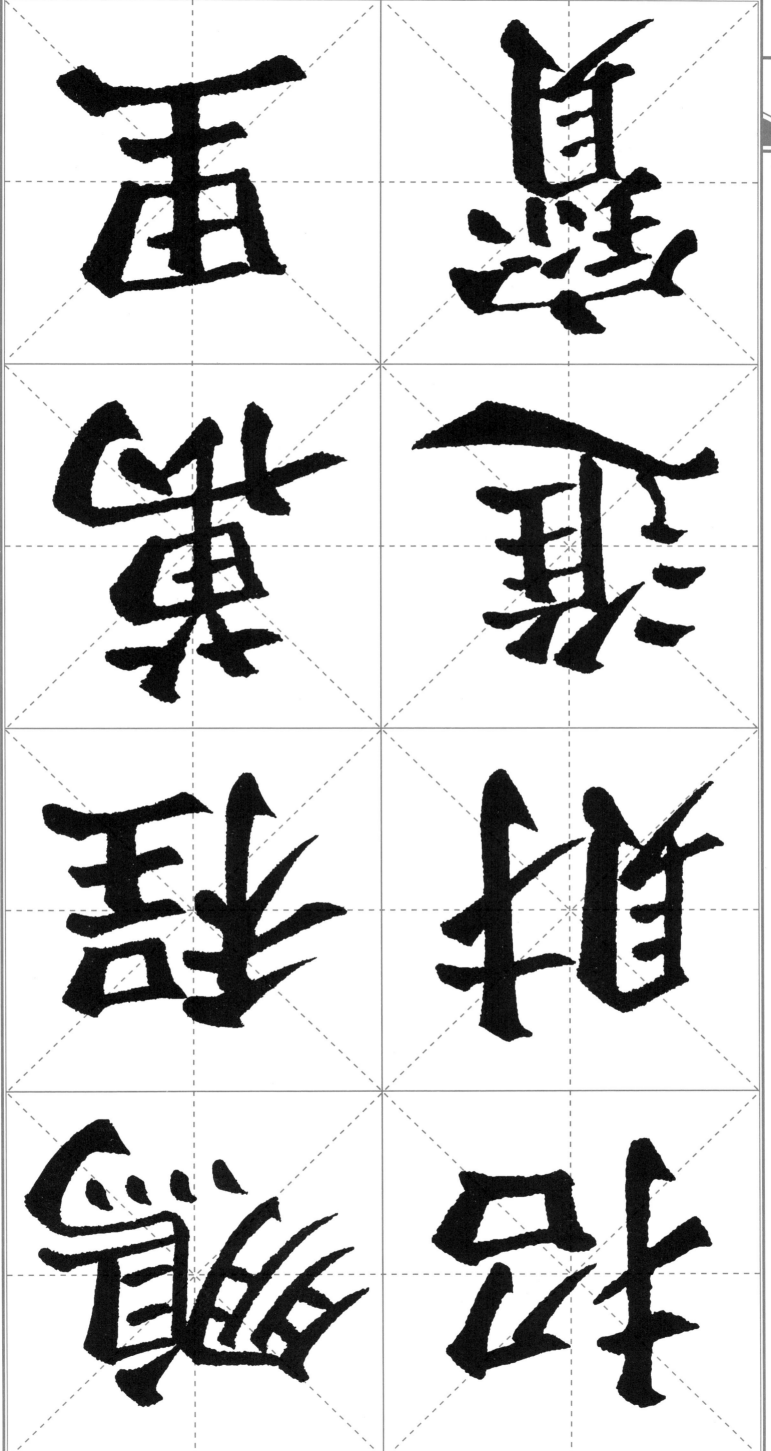

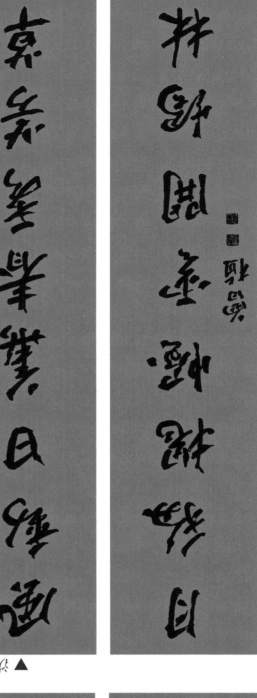

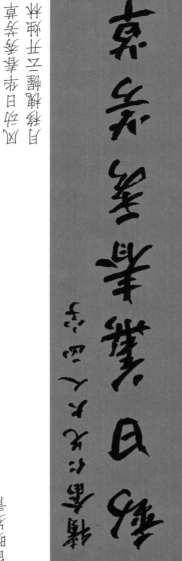

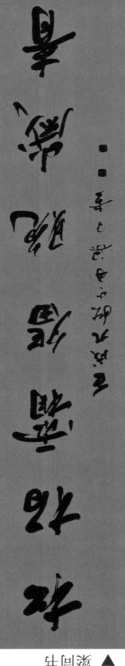

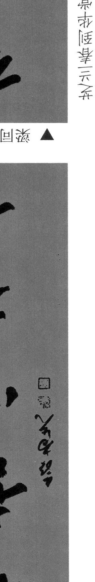

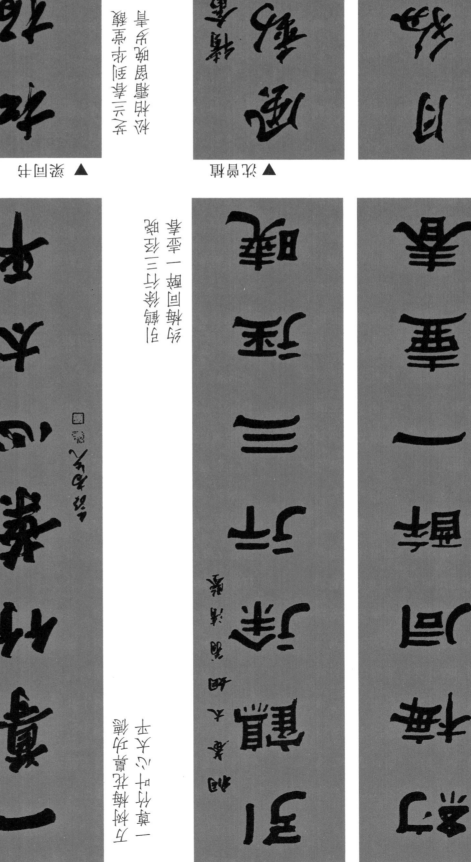

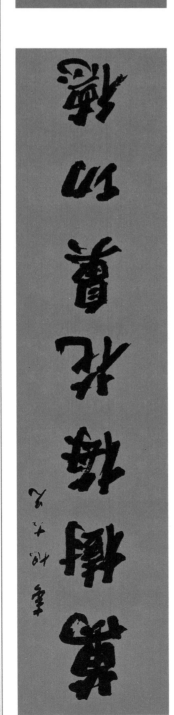

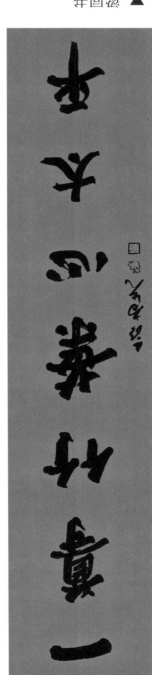

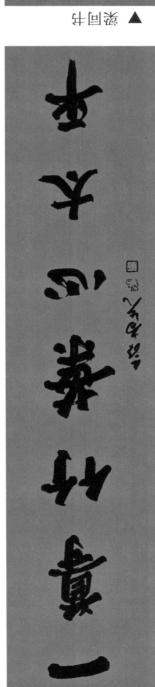

附录一　名家书画篆刻作品欣赏

附录二　书法常用春联集萃

（以首字笔画多少为序）

一、春联

年年顺景财源进，岁岁平安福寿临。
年丰人寿福如海，柳暗花明春似潮。
向阳门第春常在，积善人家庆有余。
华夏有天皆丽日，神州无处不春风。
华章同颂盛世春，彩笔共描丰收景。
庆丰收全家欢乐，迎新春满院生辉。
江山似锦呈异彩，大地皆春映朝晖。
江山如画千里秀，祖国多娇万年春。
江山盛世春风里，日月新天画图中。
军民共建文明寨，鱼水长依幸福泉。
阳回大地百花艳，春满农家四季新。
岁岁年丰添美满，家家幸福庆团圆。
岁月更新人不老，江山依旧景长春。
好生活方才起步，甜日子还在后头。
[7画] 花开富贵家家乐，灯照吉祥岁岁欢。
花开富贵年年好，竹报平安月月圆。
花香满院春风至，喜气盈门幸福来。
花随春到遍天下，福同岁至满人间。
花开大地景色美，富进人间幸福多。
花好月圆人长寿，政清民富国永安。
花开富贵重重喜，运转乾坤步步高。
花灯招展迎盛世，锣鼓喧天颂华年。
时雨点红桃千树，春风吹绿柳万枝。
财发如春多得意，福来似海正逢时。
财运亨通全家乐，事业有成满堂春。
张灯结彩迎新岁，放炮燃鞭过大年。
宏图大展前程远，吉星高照事业新。
[8画] 幸福美酒勤劳换，文明新风和睦来。
松竹梅共经岁寒，天地人同乐好春。
松竹梅岁寒三友，桃李杏春风一家。
松柏招手送冬去，杨柳含笑迎春来。
国施善政全民颂，党树新风举世欢。
国事兴隆家事顺，财源广阔福源长。
国展宏图人展志，春临华夏福临门。
国逢安定百事好，时值芳春万象新。
国运昌隆逢盛世，家庭和睦乐天伦。
国泰民安欣共庆，家睦人寿喜同欢。
岭上梅花迎早岁，堤边杨柳占春光。
凯歌高奏辞旧岁，壮志凌云迎新春。
和顺一门添百福，平安二字值千金。
和顺门第添百福，积善人家集千祥。
物换星移辞腊去，风和日丽送春来。
物华天宝长安乐，人寿年丰大吉祥。
物华天宝时时好，人杰地灵处处春。

五湖四海皆春色，万水千山尽光辉。
五湖生意如云集，四海财源似水来。
五风十雨皆为瑞，万紫千红总是春。
五谷丰登家家喜，三春锦绣处处新。
开门迎春春扑面，抬头见喜喜满堂。
丰衣足食千家乐，丽日和风百花娇。
日照江山千载秀，春催祖国万年昌。
风拂柳丝条条绿，日照梅花朵朵红。
风摇绿柳千峰秀，雪映红梅万物新。
片纸能寓天下意，一笔可画古今情。
水光山色皆画意，鸟语花香是诗情。
水碧山青天长暖，桃红柳绿地皆春。
[5画] 玉地祥光开泰运，金门旭日耀阳春。
玉海金涛千里秀，绿树红楼万户春。
平安富贵财源进，如意吉祥事业兴。
平安竹长千年碧，富贵花开一品红。
平安竹报全家庆，富贵花开合院欢。
东西南北方方利，春夏秋冬季季兴。
东风送暖燕剪柳，飞雪迎春蝶恋花。
东来紫气西来福，南进祥光北进财。
东风送暖花自舞，大地回春鸟能言。
东成西就全家福，南通北达广生财。
龙飞凤舞升平世，莺歌燕语顺景年。
龙腾中国春潮涌，凤舞东方旭日升。
龙凤呈祥歌盛世，五谷丰登庆太平。
四时如意人增寿，八节平安福满堂。
四海九州皆丽日，三山五岭尽春晖。
生意如同春意美，财源更比水源长。
白雪红梅辞旧岁，和风细雨兆丰年。
冬去堂前迎紫燕，春来枝上舞黄莺。
冬去红梅笑飞雪，春来柳绿舞和风。
民富国强万物盛，人和家兴百业昌。
出外求财财到手，居家创业业兴旺。
占天时地利人和，取五湖四海财宝。
[6画] 百花开放春风暖，万马奔腾国运昌。
百花春来红胜火，千柳秀发绿如潮。
百花吐艳春风暖，万象更新国运昌。
吉星高照家富有，大地回春人安康。
吉祥门中容百福，富贵堂前纳千祥。
吉祥草发侵邻里，富贵花开画锦堂。
有情红梅报新岁，得意桃李喜春风。
有情红梅报新岁，得意嫩柳招春风。
同沐春风花满地，共迎新岁喜盈门。
年年迎春春常在，岁岁祝福福满门。

[1画] 一元二气三阳泰，四时五福六合春。
一家欢笑春风暖，四季平安淑景新。
一门天赐平安福，四海人同富贵春。
一家和睦一家福，四季平安四季春。
一帆风顺全家福，万事如意满门春。
一年好景同春到，四季财源顺时来。
一派春光迎新岁，万家福气接阳春。
一帆风顺年年好，万事如意步步高。
一元复始开新宇，万象更新展宏图。
一年四季春常在，万紫千红花永开。
一展宏图九州丽，八方瑞气五谷丰。
[2画] 人逢盛世精神爽，岁转阳春气象新。
人逢盛世豪情壮，节到新春喜气盈。
人逢盛世千家乐，户沐春阳万事兴。
九州瑞气迎春到，四海祥云降福来。
又逢新岁换旧岁，最爱浅红变深红。
[3画] 三阳开泰财源广，六合荣春生意兴。
三春共庆升平日，五福伴行顺景年。
大江南北歌烂漫，长城内外舞翩跹。
大地回春千山秀，国富民强万户荣。
大地皆春千里绿，江山如画万方春。
万众欢腾歌盛事，百花齐放贺新年。
万象更新迎百福，一帆风顺纳千祥。
万里和风吹柳绿，九州春色映桃红。
万里河山铺锦绣，九天日月庆光华。
山欢水笑春满地，人寿年丰喜盈门。
山清水秀风光好，人寿年丰喜事多。
门迎晓日财源广，户纳春风吉庆多。
门迎春夏秋冬福，户纳东西南北财。
门庭昌盛年年好，家业兴隆步步高。
门迎百福福星照，户纳千祥祥云腾。
小康民乐逢盛世，大富民欢度阳春。
飞雪喜送贺年帖，春风笑弹祝福歌。
飞红点翠描春色，结彩张灯庆丰收。
[4画] 天增岁月人增寿，春满乾坤福满门。
天泰地泰三阳泰，家和人和万事和。
天开美景春光好，人庆丰年节气和。
天意回春生万物，人心乐善淑千祥。
天翻地覆旌旗奋，莺歌燕舞天地新。
无数芳草争吐翠，一枝腊梅早迎春。
无边春色百花艳，有庆年头万木春。
太平景象人同乐，无私天地物自春。
五福百福全家福，千春万春满堂春。
五湖四海家家乐，万紫千红处处春。

二、横批

党施惠政如人意，国展宏图合民情。
家添财富人添寿，春满田园福满门。
酒祝新年太平日，鸟传大地如意春。

11画 梅迎春意添新色，鸟借东风传佳音。
梅传春信寒冬去，竹报平安好日来。
梅花别枝送岁去，燕子翔空报春来。
梅红塞北满天彩，柳绿江南遍地春。
堆金积玉家欢乐，聚宝来财屋生辉。
接天瑞雪千家乐，贺岁红梅万朵香。
乾坤日月祥光照，龙虎风云瑞气生。
曼舞酣歌庆盛世，欢天喜地迎新春。
绿竹别具三分景，红梅报来万家春。

12画 喜鹊登枝盈门喜，春花绽放遍地春。
喜居宝地千年旺，福照家门万事兴。
雄鸡三唱送冬去，喜鹊一声报春来。
雄狮起舞中华志，巨龙腾飞民族魂。
窗前梅花红雅院，室内琴音绕玉楼。
遍地祥光临福第，满天喜气入华堂。
遍地同欢歌国泰，普天共乐颂民安。

13画 瑞气呈祥舒万物，财源有路富千家。
瑞雪铺下丰收路，春风吹开幸福门。
楼上楼下皆为瑞，院前院后尽呈祥。
勤劳儿女财源盛，和睦家庭福泽长。
锦绣河山遍地画，幸福生活满园诗。
锦绣河山春似海，火红年代势如潮。
辞旧岁家业兴旺，迎新年百福呈祥。
辞旧岁全家共庆，迎新年举国同欢。
福星高照家富有，大地回春人安康。
福旺财旺运气旺，家兴人兴事业兴。
新联喜换千门旧，爆竹笑迎万户春。
新春新发新气象，迎财迎福迎吉祥。
新年天意随人意，喜事今春胜旧春。
新年龙人龙起舞，四季春时奔飞花。
新图美景花方绽，佳节良辰酒更香。
满园春色关不住，遍地桃李送春来。
满院生辉春花放，当门结彩燕子飞。
满园春色桃杏艳，遍野秀风杨柳青。
塞外飞雪辞旧岁，江南春雨迎新春。
数点梅花添雅兴，一声爆竹报新春。

14画 碧波浩渺千帆舞，丹霞灿烂万象新。
碧海青天灿烂日，红花绿柳锦绣春。
漫天酥雨泽万里，连夜春风暖千家。

16画 燕舞吉祥春回地，花开富贵福临门。

19画 爆竹四起接五福，梅花一枝报三春。
爆竹千声歌盛世，红梅万点报新春。
爆竹一声除旧岁，桃符万户换新春。
爆竹花开灯结彩，春江柳发岁更新。
爆竹冲天去报喜，飞花入户来拜年。

物华天宝扬海内，人杰地灵遍神州。
诗情画意妆春色，莺歌燕语颂华年。
经营有方争富裕，商业无恙乐兴隆。
居家同心无难事，邻里和睦共春晖。

9画 春风惠我财源广，旭日临门福寿康。
春回大地春光好，福满人间福气浓。
春到人间人增寿，喜临门第门生辉。
春回大地春光好，福降人间福禄多。
春盈四海千山绿，花漫九州万里红。
春风徐徐辞旧岁，梅花点点报新春。
春到堂前增瑞气，日临庭上起祥光。
春上枝头燕剪柳，香溢绿丛蝶恋花。
春光满院增祥瑞，喜气盈门添福康。
春夏秋冬行好运，东西南北遇贵人。
春风及第千家庆，旭日临门万象新。
春风得意财源广，和气致祥家业旺。
春至百花香满地，时来万事喜临门。
春来奇花红映日，冬去芳草碧连天。
春回大地千山秀，日暖神州万木荣。
春风暖发千门柳，喜雨润开万户花。
春临大地花开早，福满人间喜事多。
春到自然山有色，时来天地石开花。
春风得意花增色，旭日吐霞国生辉。
春风杨柳四海笑，暖日桃花五湖歌。
春情寄语千条柳，世第流芳万卷书。
春回大地喜盈室，福降人间笑满堂。
春风杨柳千门绿，喜雨桃杏万户红。
春雨润枝枝愈俏，冬雪点梅梅更红。
春上枝头寒霜去，福降人间紫燕归。
春临大地花开早，福满人间喜事多。
春雨丝丝润万物，红梅点点绣千山。
春阳艳丽山河秀，国运兴隆日月新。
春风暖发金钱树，甘雨浇开富贵花。
春联换尽千家旧，爆竹催开万物新。
春至红梅香万树，岁更爆竹响千门。
政策英明百姓富，春风和畅万花荣。
草种吉祥延画意，花开富贵溢春香。
柳垂千丝三江绿，梅开万朵五岳红。
神州有天皆丽日，祖国无处不春风。
神州喜庆春元日，大地欢呼丰盛年。
美酒千杯祝盛世，花灯万盏贺新春。
美酒千杯辞旧岁，梅花万树迎新春。
举目看花花满目，出门见喜喜盈门。
除夕畅饮千杯酒，新年更上一层楼。

10画 院绕祥云祥绕院，楼拥瑞气瑞拥楼。
桃红柳绿千里秀，张灯结彩万家欢。
恭喜发财财到手，迎春接福福满堂。
致富不依天恩赐，发家全靠双手勤。